12 种基础针法描绘的
雅致花朵及其百变组合

小仓幸子的花朵缎带绣

〔日〕小仓幸子　著

于勇　译

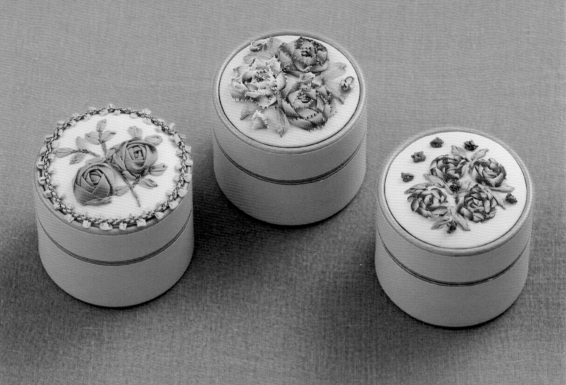

河南科学技术出版社

· 郑州 ·

序言

　　"新式缎带绣"出现在1994年前后，是在日本生产出了新式刺绣缎带之后。这是用不同于绢（后来也生产有绢带）的材料生产出的新式刺绣专用缎带。

　　缎带绣，在过去是用来装饰欧洲贵族服装和随身饰品的。它又被称作洛可可刺绣，某些肖像画中就描绘有缎带绣的身影。据传缎带最早出现于意大利的博洛尼亚，后来传入法国的里昂西南部、圣艾蒂安，曾经有过大量生产普通缎带也大量生产刺绣专用缎带的时代。据说1870~1925年是缎带绣最繁荣的时期。大正时代（1912~1926年），缎带绣传入日本。MOKUBA藏品展上曾和古董艺术品一起展出过的缎带绣作品，就像日本刺绣作品那样，将缎带或是扭转或是拼接组合，非常精美。我曾用20世纪八九十年代京都产的绢质缎带做过刺绣作品。和绢质缎带材质不同的新式缎带出现之后，刺绣方法当然也随之改变。因此我就考虑设计能够表现新式缎带独特魅力的针法。缎带是有一定宽度的细长形织布。我觉得利用缎带的宽度最能够生动表现的图案是花朵，即花朵类的图案。本书中介绍了各种精美的花朵缎带绣，希望各位能找到自己的最爱，享受现代花朵缎带绣带来的乐趣。

<div style="text-align: right">小仓幸子</div>

关于缎带绣

　　缎带绣和绣线完成的普通刺绣是好搭档。缎带绣针法中有许多和普通刺绣一样的名称。两者的运针方法虽然相同，但是由于缎带有一定的宽度，所以即使是小小的1针，缎带绣也会有明显的存在感。而且缎带绣也有其独特的针法，是用绣线无法完成的针法。特别是刺绣花朵，有了缎带绣的花朵组合搭配，表现更加丰富多彩。在本书的花朵图案集A中，从众多针法中选出了主要的12种。这些针法各具特征。当然选择适合不同针法的缎带也很重要。花朵图案集B中是我的经验小结——花朵九宫图。从花朵图案集A的12种针法中又精选出6种更实用的针法，加上缎面绣，每种针法都做了不同的花朵刺绣。虽是同样的针法，但图案不同、针迹的长短不同、所用缎带的种类不同，呈现的效果可谓纷繁多样。

　　用于花朵刺绣的针法中，"雏菊绣"在花朵图案集A、B中都得到了重用，可以说是最实用的针法。它既可以绣作为主角的花朵，也可以绣花叶，大小皆宜；和用于根、茎之类的绣线刺绣针法一样，都是著名的配角针法。请各位先尝试小巧可爱的"花朵缎带绣"，享受刺绣带来的乐趣吧。

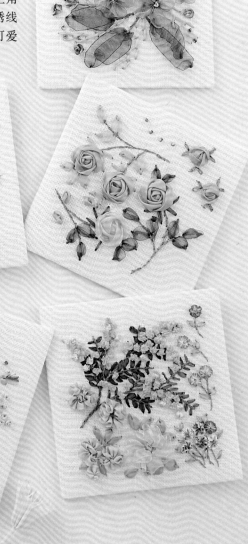

目　录

花朵图案集A

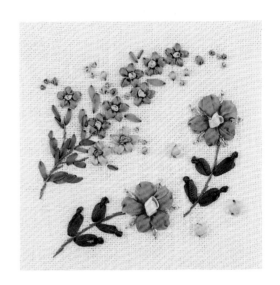

花朵图案的应用组合

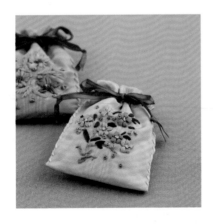

花朵图案集B
1种主要针法刺绣的花朵九宫图

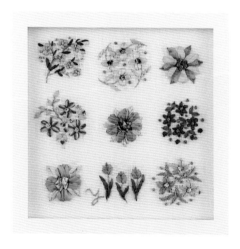

缎带绣基础

◆ 花朵图案集中的针法索引

花朵图案集A

A_No.01
直线玫瑰绣
straight rose stitch

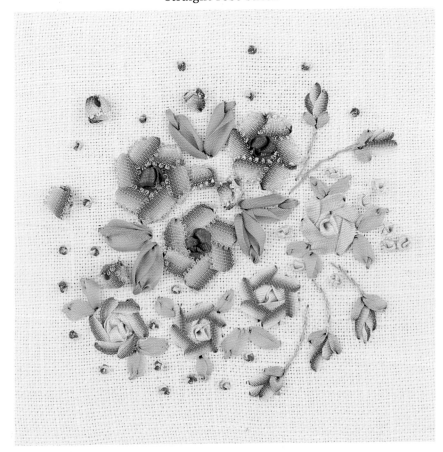

针法步骤»p.50

针法要领

　　直线绣，如果并列着刺绣，就是缎面绣；如果稍稍错开着绣成线条，就是轮廓绣。刺绣的每一针都是直线绣。直线玫瑰绣就是将直线绣组合成花朵的形状。先做3针直线绣，绣成三角形。在三角形的中心做法式结粒绣，周边做6针直线绣。由于缎带具有一定的宽度，所以在完成周边的刺绣后，中心的三角形便隐藏不见了。

＊除指定外全部做直线玫瑰绣
＊除指定外全部使用MOKUBA刺绣缎带
　DMC=DMC25号绣线
　○中数字表示绣线股数

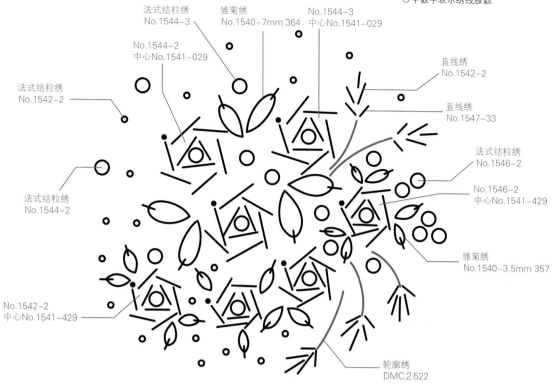

法式结粒绣
No.1544-3

雏菊绣
No.1540-7mm 364

No.1544-3
中心No.1541-029

No.1544-2
中心No.1541-029

法式结粒绣
No.1542-2

直线绣
No.1542-2

直线绣
No.1547-33

法式结粒绣
No.1546-2

No.1546-2
中心No.1541-429

法式结粒绣
No.1544-2

雏菊绣
No.1540-3.5mm 357

No.1542-2
中心No.1541-429

轮廓绣
DMC 2 522

A _No.O2
鱼骨绣
fishbone stitch

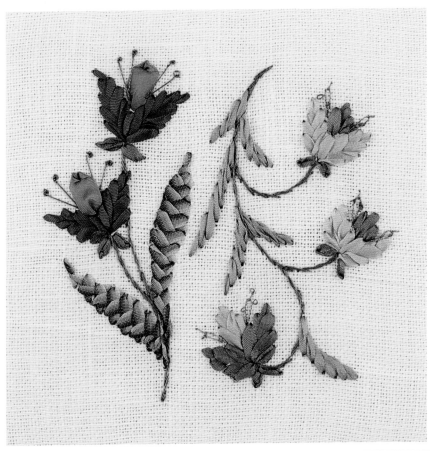

针法步骤》p.50

笔袋（参考作品）

针法要领

　　用鱼骨绣既能绣花朵，又能绣花叶。用它刺绣花朵的时候，搭配用闭锁人字绣、缎面绣或雏菊绣刺绣的花叶；用它刺绣花叶的时候，搭配用缎面绣完成的大朵鲜花，非常漂亮。无论花朵还是花叶，只需上下运针。从叶尖或花瓣尖的中心开始，由两侧依次完成刺绣。

＊除指定外全部做鱼骨绣
＊除指定外全部使用MOKUBA刺绣缎带
　DMC＝DMC25号绣线
　○中数字表示绣线股数

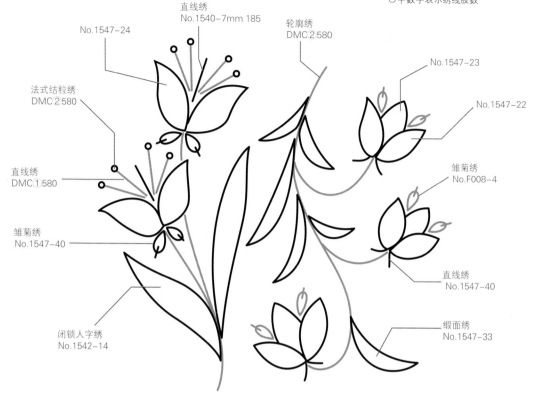

直线绣
No.1540-7mm 185

No.1547-24

轮廓绣
DMC 2 580

No.1547-23

No.1547-22

法式结粒绣
DMC 2 580

直线绣
DMC 1 580

雏菊绣
No.F008-4

雏菊绣
No.1547-40

直线绣
No.1547-40

闭锁人字绣
No.1542-14

缎面绣
No.1547-33

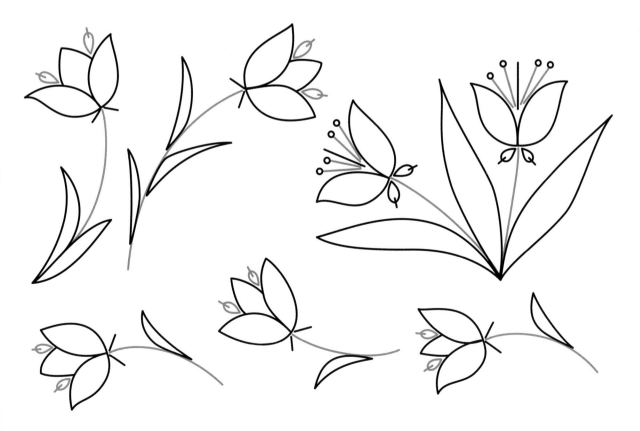

A _No.03

扭转锁链绣

twisted chain stitch

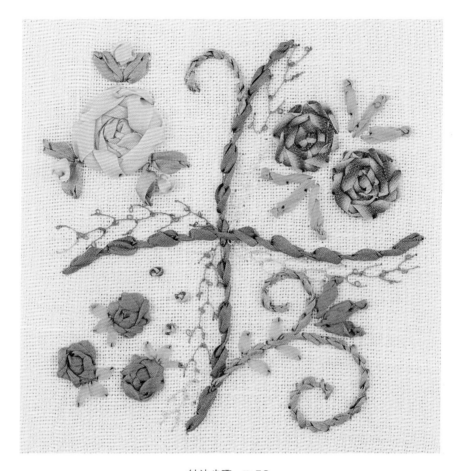

针法步骤 » p.50

~~~~~~~~ **针法要领** ~~~~~~~~

　　非常好用的针法。如果只刺绣1针，就成为用来刺绣花叶的扭转雏菊绣。连续刺绣的话，可以绣出花朵，还可绣出花茎、花根等。针迹的大小不同，绣出的形态也多种多样。刺绣花朵的时候，从中心开始，先刺绣3小针形成三角形，然后再在周边一圈一圈地刺绣，成为花朵形状。虽然不建议用较硬的缎带，但是较硬的缎带反倒让针法的呈现更独特。

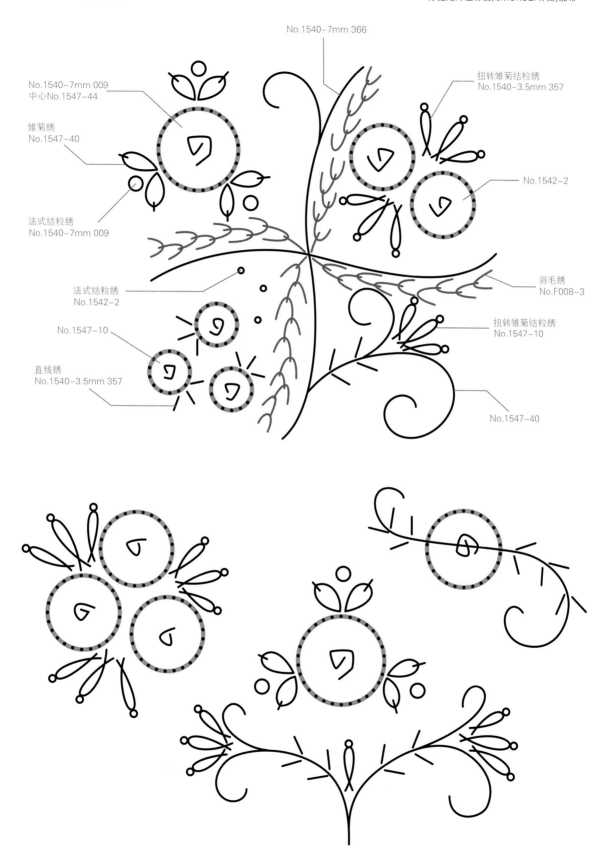

**实物等大图案**

＊除指定外全部做扭转锁链绣
＊除指定外全部使用MOKUBA刺绣缎带

No.1540-7mm 366

扭转雏菊结粒绣
No.1540-3.5mm 357

No.1540-7mm 009
中心No.1547-44

雏菊绣
No.1547-40

No.1542-2

法式结粒绣
No.1540-7mm 009

法式结粒绣
No.1542-2

羽毛绣
No.F008-3

No.1547-10

扭转雏菊结粒绣
No.1547-10

直线绣
No.1540-3.5mm 357

No.1547-40

# A_No.04

## 玫瑰花结锁链绣
### rosette chain stitch

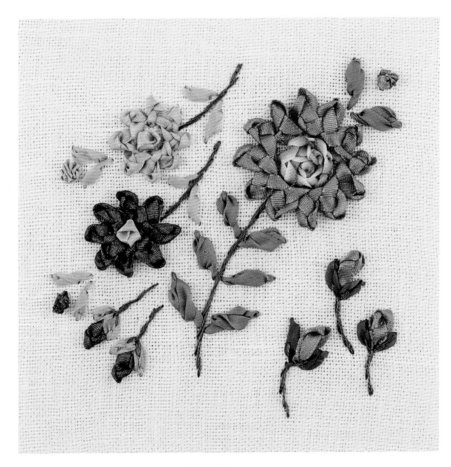

针法步骤 » p.50

<hr />

### 针法要领

　　刺绣成圆环状便呈现出花朵的样子。能绣大花，也能绣小花。画图的时候，先画2个同心圆，然后经过圆心，做12等分或8等分等，将圆分割成偶数份。连续刺绣可绣出花朵，只绣1针能绣成花蕾。而且平行着刺绣，可以绣出辫状饰边，也称发辫绣。使用较硬的缎带，不仅容易刺绣，也容易塑形，存在感较强。搭配着花朵刺绣花茎、花叶，也适于点缀随身包或小挎包。

# 实物等大图案

＊除指定外全部做玫瑰花结锁链绣
＊除指定外全部使用MOKUBA刺绣缎带
　DMC=DMC25号绣线
　○中数字表示绣线股数

法式结粒绣
No.1541-429

No.1546-2

扭转雏菊绣
No.1540-7mm 348

扭转雏菊绣
No.1540-3.5mm 374

法式结粒绣
No.1541-143

幸子玫瑰绣A
No.1546-2

No.1541-143

法式结粒绣
No.1541-429

扭转锁链绣
No.1542-4

No.1541-153

No.1541-143 1针

扭转雏菊绣
No.1540-3.5mm 366

幸子玫瑰绣A
No.1541-153

No.1541-153
1针

轮廓绣
DMC③469

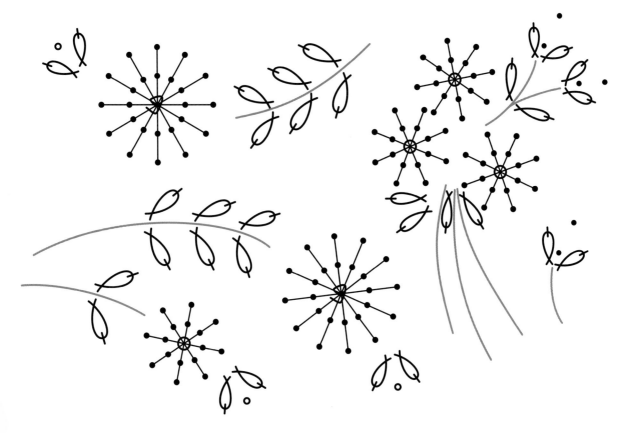

13

# A _No.05
## 蛛网玫瑰绣
spider web rose stitch

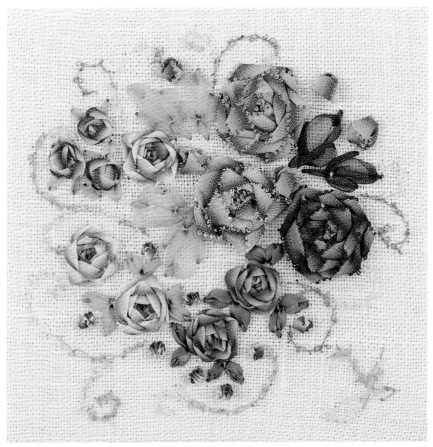

针法步骤»p.51

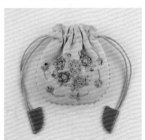

束口袋（参考作品）

### 针法要领

　　这是只有缎带才能完成的针法。特别推荐给初次尝试缎带绣的朋友。先用绣线（根据花朵大小、所用缎带情况，选用6股或3股的5号绣线或25号绣线）将圆分成3、5、7、9等奇数份，在绣布上做直线绣作为芯线，然后将缎带在芯线的上下穿行。中途换用不同的缎带或扭转缎带，形态更生动。用于日常用品的刺绣点缀，注意拉紧缎带。用于装饰品的刺绣点缀，可以松松地穿行。

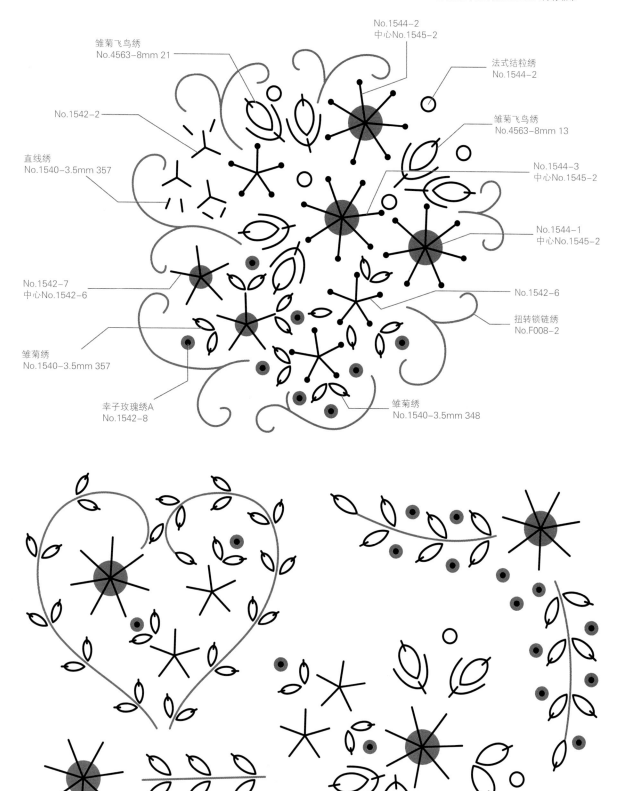

**实物等大图案**

*除指定外全部做蛛网玫瑰绣
*芯线用DMC5号①225做直线绣
*除指定外全部用MOKUBA刺绣缎带

No.1544-2
中心No.1545-2

法式结粒绣
No.1544-2

雏菊飞鸟绣
No.4563-8mm 21

雏菊飞鸟绣
No.4563-8mm 13

No.1542-2

No.1544-3
中心No.1545-2

直线绣
No.1540-3.5mm 357

No.1544-1
中心No.1545-2

No.1542-7
中心No.1542-6

No.1542-6

扭转锁链绣
No.F008-2

雏菊绣
No.1540-3.5mm 357

幸子玫瑰绣A
No.1542-8

雏菊绣
No.1540-3.5mm 348

# A _No. 06
## 浮雕缎面绣
### raised satin stitch

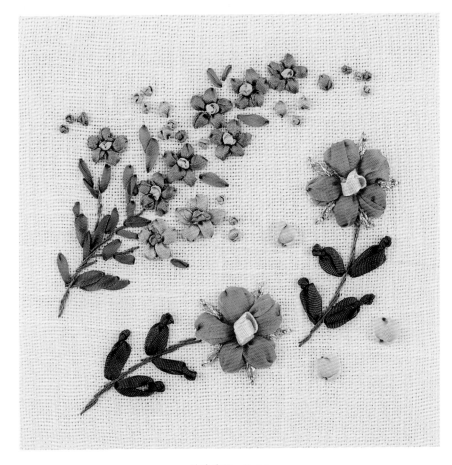

针法步骤》p.51

### 针法要领

　　在绣满图案的作品中最常用。缎带和绣线不一样，缎带绣可充分利用缎带的宽度。用缎带刺绣，好像覆盖在了法式结粒绣的上面，丰满立体。我曾见过一件古典作品，那是在过去只用绢质缎带刺绣的时代，把缎带扭转成绣线状，用缎面绣的针法完成。即使是同一个针法，也要根据素材的不同特点处理缎带。

＊除指定外全部做浮雕缎面绣
＊除指定外全部使用MOKUBA刺绣缎带
　DMC=DMC25号绣线
　○中数字表示绣线的股数

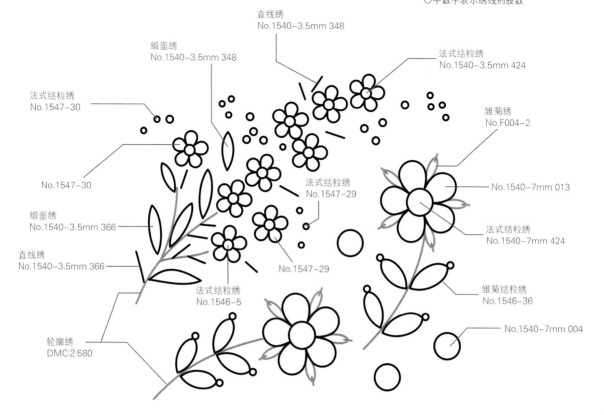

直线绣
No.1540-3.5mm 348

缎面绣
No.1540-3.5mm 348

法式结粒绣
No.1540-3.5mm 424

法式结粒绣
No.1547-30

雏菊绣
No.F004-2

No.1547-30

No.1540-7mm 013

法式结粒绣
No.1547-29

缎面绣
No.1540-3.5mm 366

法式结粒绣
No.1540-7mm 424

直线绣
No.1540-3.5mm 366

No.1547-29

雏菊结粒绣
No.1546-36

法式结粒绣
No.1546-5

No.1540-7mm 004

轮廓绣
DMC 2 580

# A _No.07
## 幸子玫瑰绣
### Yukiko rose stitch

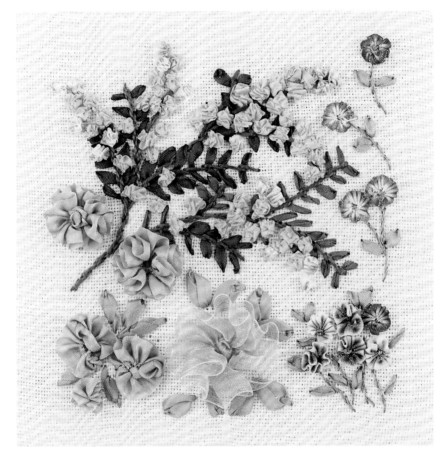

针法步骤 » p.51

### 针法要领

　　将缎带穿过自身后拉出，缩褶即呈花朵形状。幸子玫瑰绣有A、B、C三种，针法都一样，但刺缝的位置是缎带的正中还是边缘，刺缝的针迹是长还是短，都影响着刺绣的效果。此针法的出现，缘于两布耳间没有经线的Warpless缎带的出现。这是柔软的刺绣缎带才能完成的独特针法。建议使用圆头的粗针。在刺绣纤细如含羞草花叶般的部件时，使用幸子叶形绣。

＊除指定外全部做幸子玫瑰绣
＊除指定外全部用MOKUBA刺绣缎带
　DMC＝DMC5号或25号绣线
　○中数字表示绣线股数

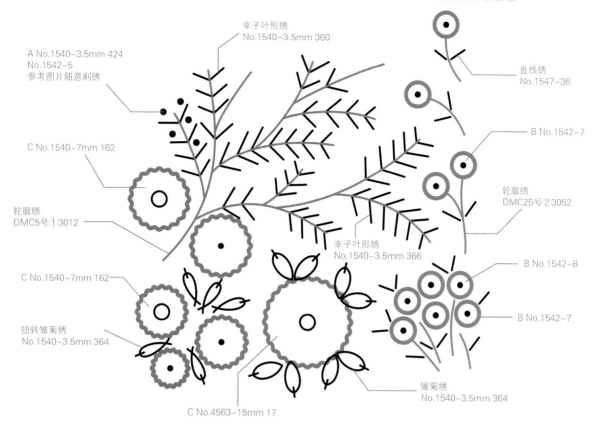

幸子叶形绣
No.1540-3.5mm 360

A No.1540-3.5mm 424
No.1542-5
参考图片随意刺绣

直线绣
No.1547-36

C No.1540-7mm 162

B No.1542-7

轮廓绣
DMC5号①3012

幸子叶形绣
No.1540-3.5mm 366

轮廓绣
DMC25号②3052

B No.1542-8

C No.1540-7mm 162

扭转雏菊绣
No.1540-3.5mm 364

B No.1542-7

雏菊绣
No.1540-3.5mm 364

C No.4563-15mm 17

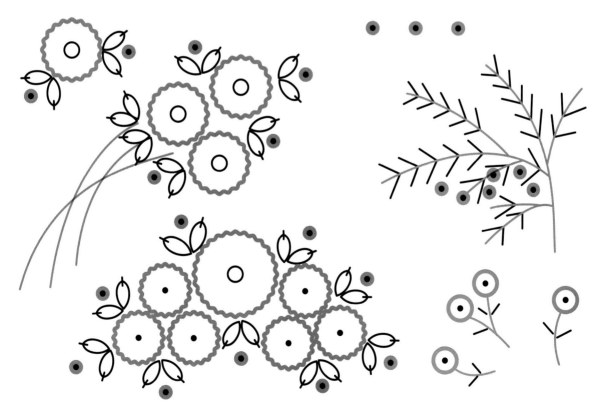

# A_No.08
## 菜花绣
### chou fleur stitch

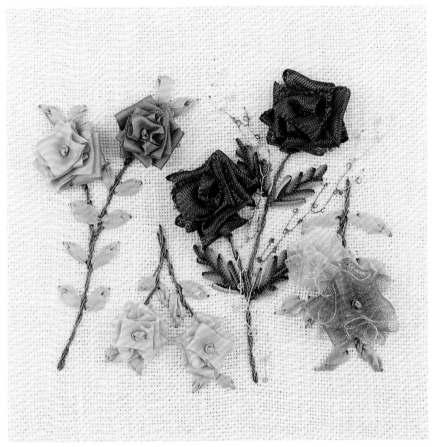

针法步骤》p.52

## 针法要领

　　虽然各种缎带都能用这种针法，但是刺绣的时候，使用7~15mm宽的柔软缎带最合适。使用和花叶同样的缎带刺绣，花朵、花叶相谐相融，而且很耐清洗。这种花朵的创意源自在美国见到的做礼品包装用的丝带花朵。当时就考虑该如何用之于刺绣。将刺绣花叶的缎带缩缝成花朵，缝合固定在绣布上，然后在旁边刺绣花叶。

# 实物等大图案

*除指定外全部做菜花绣
*除指定外全部用MOKUBA刺绣缎带
DMC＝DMC25号绣线
○中数字表示绣线股数

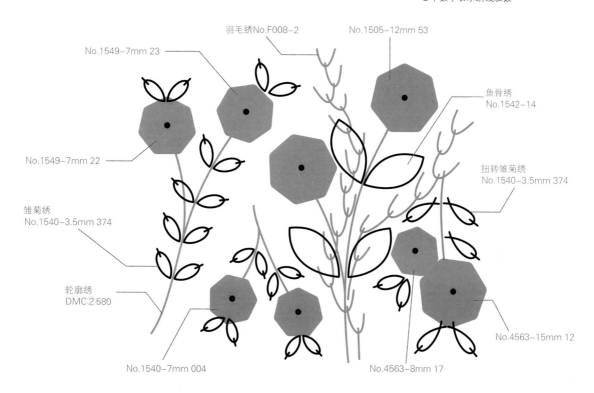

羽毛绣No.F008-2

No.1505-12mm 53

No.1549-7mm 23

鱼骨绣
No.1542-14

No.1549-7mm 22

扭转雏菊绣
No.1540-3.5mm 374

雏菊绣
No.1540-3.5mm 374

轮廓绣
DMC 2 580

No.4563-15mm 12

No.1540-7mm 004

No.4563-8mm 17

# A_No.09
## 花形绣A
### floral stitch A

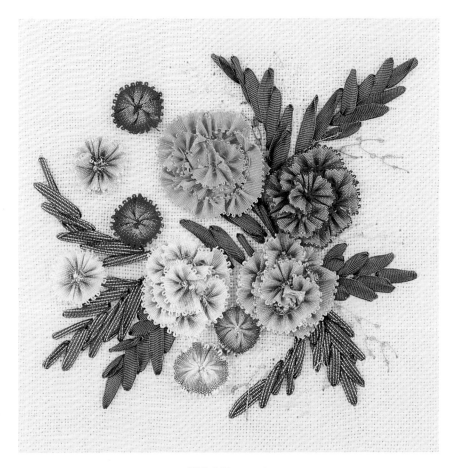

针法步骤》p.52

## 针法要领

在刺绣缎带中最适合花形绣的就是带花边的缎带。刺绣花叶的时候，先刺绣叶尖，熟练之后，不做标记也能刺绣。但是刺绣花朵的时候，需要根据想要的花朵大小、花瓣数量，先在缎带上做标记。用1股绣线穿上细针沿缎带边做平针缝，每个花瓣都要将缝好的缎带拉出缩褶，然后从中心花瓣开始卷绕，一边另用绣线直接将花瓣缝合固定在绣布上，一边整理形状。花朵也可先整理好形状后再缝合固定在绣布上。花形绣绣出的花朵不耐清洗，不适合装饰在日用品上，所以适合装扮框画、装饰小盒等。

*除指定外全部做花形绣A
*除指定外全部用MOKUBA刺绣缎带

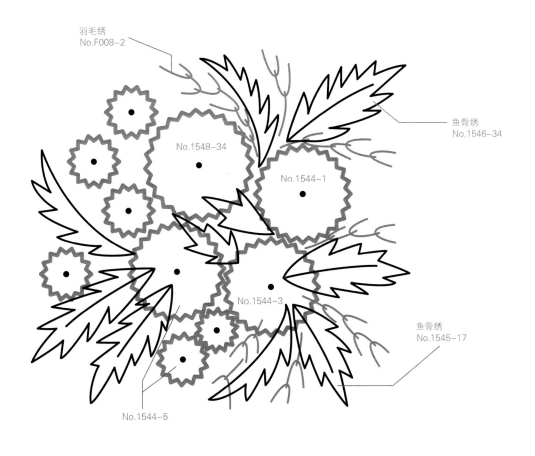

羽毛绣
No.F008-2

No.1548-34

No.1544-1

鱼骨绣
No.1546-34

No.1544-3

鱼骨绣
No.1545-17

No.1544-5

# A _No. 10
## 花形绣B
### floral stitch B

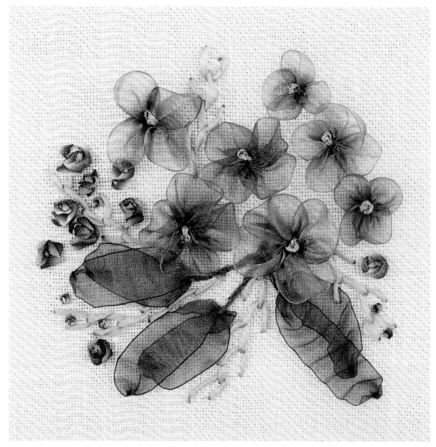

针法步骤≫p.53

## 针法要领

　　使用方形纸样，制作4瓣花。方形纸样的大小不同，绣出的花朵大小也不一样。除了欧根纱缎带外，还可用其他多种缎带。刺绣的时候，先绣花茎和花叶，然后再缝合固定花朵。它不仅可应用在装饰品上，而且如果缝合牢固，还可用在随身包上。小巧可爱的小玫瑰绣花朵用作装饰，不耐清洗。

# 实物等大图案

＊除指定外全部做花形绣B
＊除指定外全部用MOKUBA刺绣缎带
　DMC＝DMC5号绣线
　〇中数字表示绣线股数

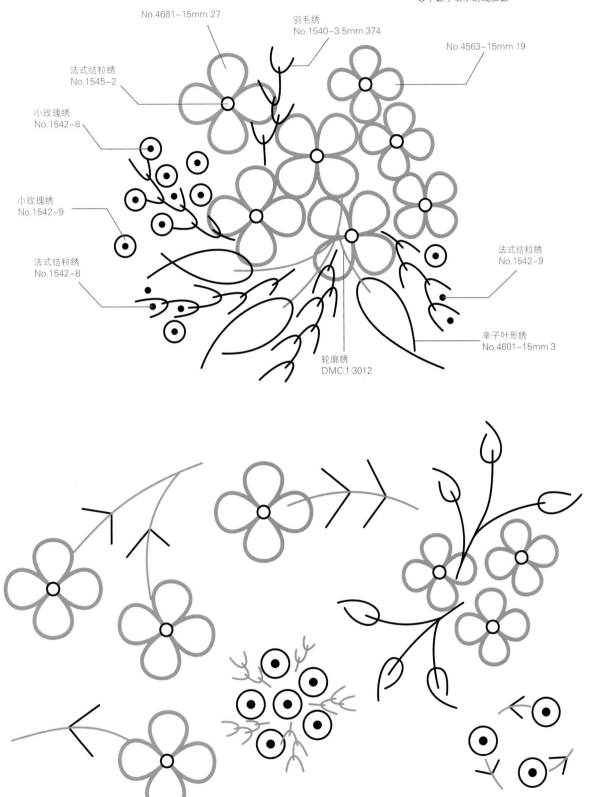

No.4681－15mm 27

羽毛绣
No.1540－3.5mm 374

No.4563－15mm 19

法式结粒绣
No.1545－2

小玫瑰绣
No.1542－8

小玫瑰绣
No.1542－9

法式结粒绣
No.1542－8

法式结粒绣
No.1542－9

幸子叶形绣
No.4601－15mm 3

轮廓绣
DMC①3012

# A _No._11
## 花形绣C
### floral stitch C

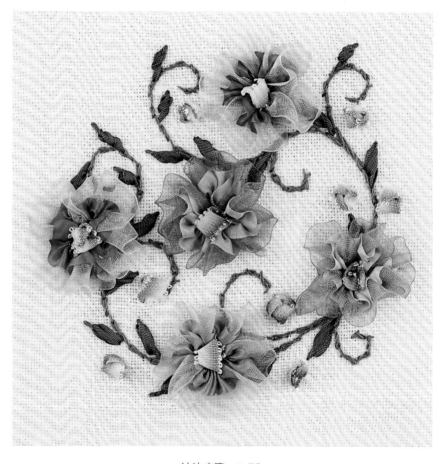

针法步骤》p.53

### 针法要领

　　以前教小孩子们做针线活儿的时候，他们总分不清布的正反面……根据这些陈年往事，设计出了这种花朵。欧根纱搭配质地不同的柔软缎带，用1股绣线做出缩褶。拉线的时候力道不要太大，以免拉断线，要轻柔拉线，整理出形状。正因为是柔软的缎带，所以才能绣出花瓣。和绣线刺绣组合时，要先刺绣花茎和花叶，然后再缝合固定花朵。

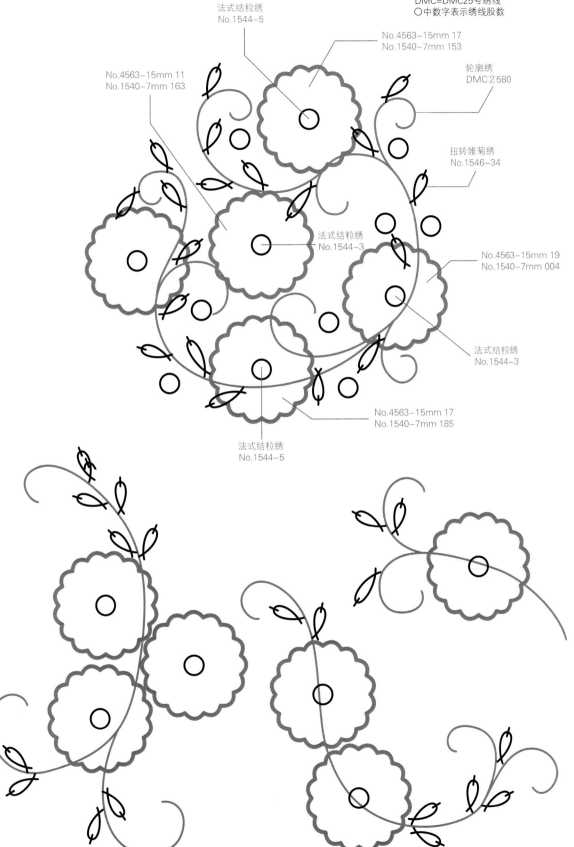

* 除指定外全部做花形绣C
* 除指定外全部用MOKUBA刺绣缎带
DMC=DMC25号绣线
〇中数字表示绣线股数

法式结粒绣
No.1544-5

No.4563-15mm 17
No.1540-7mm 153

轮廓绣
DMC 2 580

No.4563-15mm 11
No.1540-7mm 163

扭转雏菊绣
No.1546-34

法式结粒绣
No.1544-3

No.4563-15mm 19
No.1540-7mm 004

法式结粒绣
No.1544-3

No.4563-15mm 17
No.1540-7mm 185

法式结粒绣
No.1544-5

# A _No.12
## 古典玫瑰绣
### old rose stitch

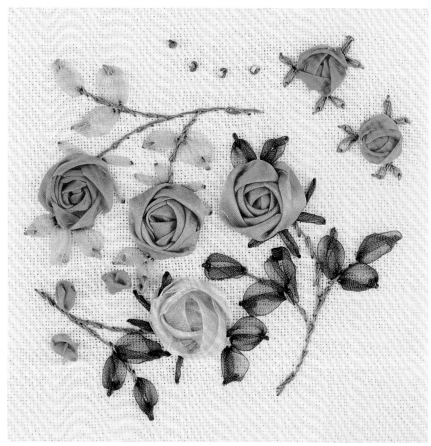

针法步骤》p.53

## 针法要领

　　刺绣这种花朵，要用2枚针。穿缎带的针，仅用于一开始从绣布反面入针、在正面出针，刺绣法式结粒绣的时候，以及刺绣结束将缎带拉入反面的时候。整理花朵形状并缝合固定的针用细针。并不是先制作花朵然后再缝合固定，而是刺绣的时候用2枚针绣得更好，绣得更方便。刺绣作品不适合频繁地清洗，可以用于平日不怎么用的物品以及装饰性的物品。这种针法适合有一定宽度的柔软缎带。

# 实物等大图案

＊除指定外全部做古典玫瑰绣
＊除指定外全部用MOKUBA刺绣缎带
　DMC=DMC25号绣线
　○内数字表示绣线股数

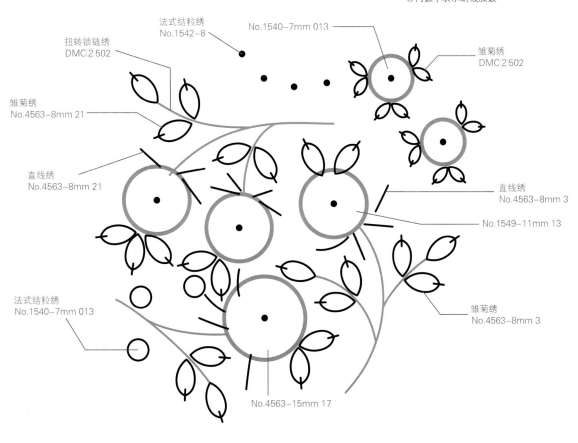

法式结粒绣
No.1542-8

No.1540-7mm 013

扭转锁链绣
DMC 2 502

雏菊绣
DMC 2 502

雏菊绣
No.4563-8mm 21

直线绣
No.4563-8mm 21

直线绣
No.4563-8mm 3

No.1549-11mm 13

法式结粒绣
No.1540-7mm 013

雏菊绣
No.4563-8mm 3

No.4563-15mm 17

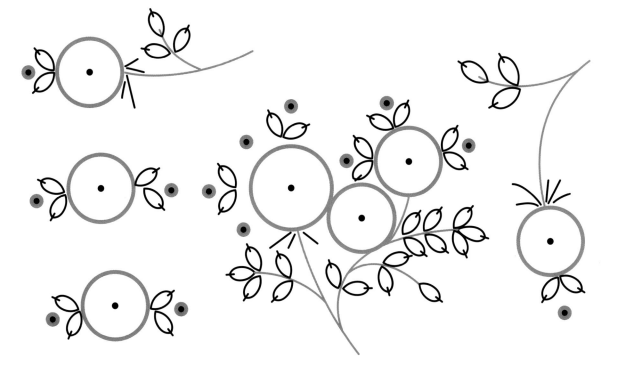

# 花朵图案的应用组合

使用书中介绍的花朵图案集A、B中的针法和图案制作小物。

可根据个人喜好调整图案。

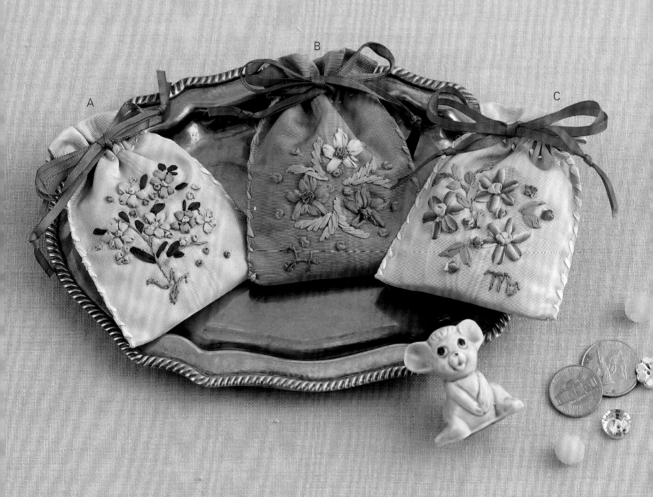

## 1. 平安袋

小小的束口袋放入平安符之类的物品，可作为平安袋。

做上一套，可以作为礼物送亲友。

花朵图案》B No.04 缎面绣和浮雕缎面绣

制作方法》p.64

## 2. 卡片

在稍厚的纸上挖出心形，做成缎带绣卡片。
添加寄语，直接装入画框也不错。

花朵图案 » A No.09 花形绣A、A No.10 花形绣B、A No.12 古典玫瑰绣、
A No.07 幸子玫瑰绣、A No.11 花形绣C
制作方法 » p.66

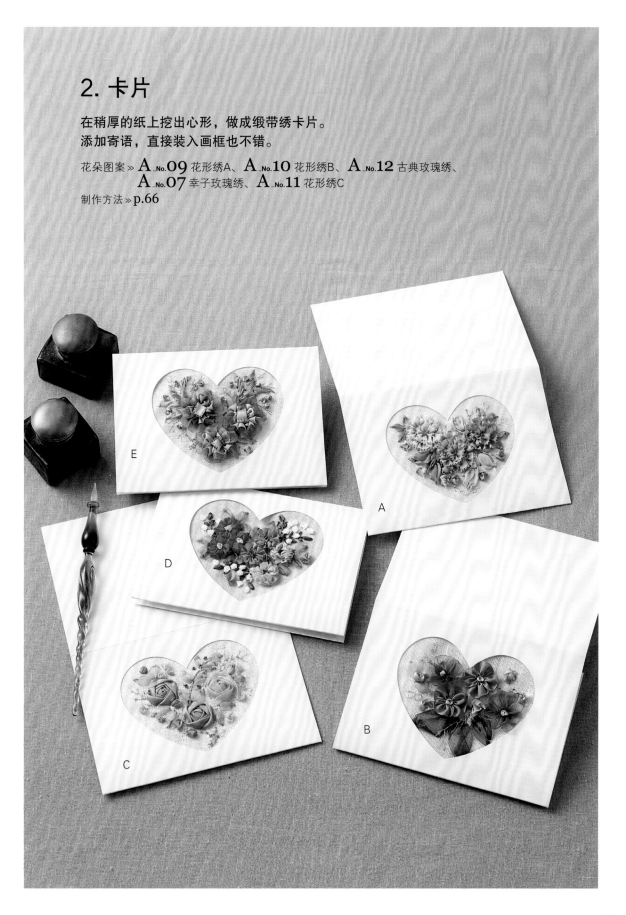

# 3. 随身包

在亚麻布上完成缎带绣后，再缝合成小包。
做个小包享受配色的乐趣吧。缝合方法与"4.随身包"相同。

花朵图案》A No.06 浮雕缎面绣、A No.02 鱼骨绣
制作方法》p.69

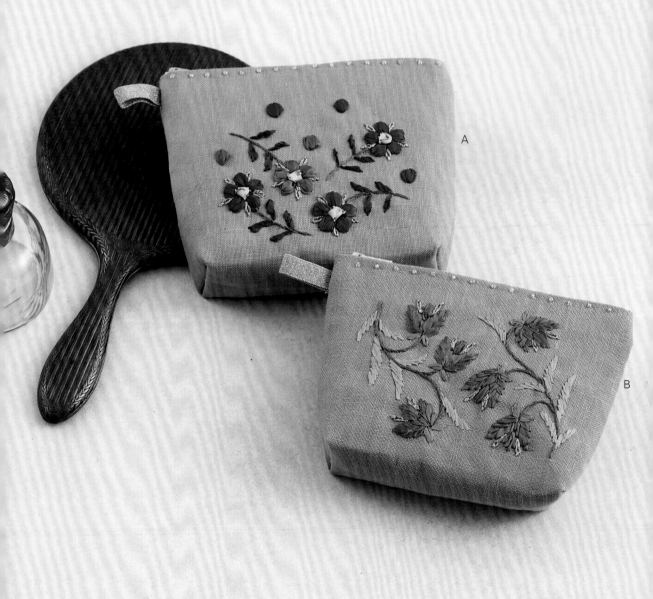

A

B

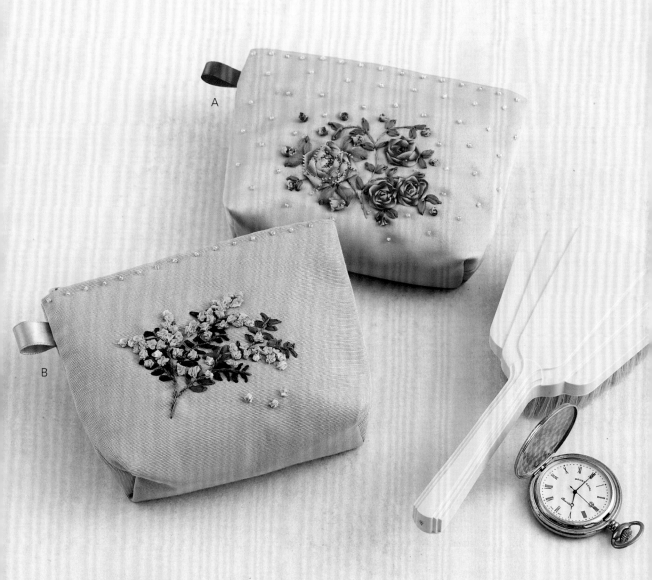

# 4. 随身包

使用波纹绸或有光泽的底布，完成缎带绣后，
缝上串珠更明艳。

花朵图案 » A No.05 蛛网玫瑰绣、A No.07 幸子玫瑰绣
制作方法 » p.69

## 5. 小挎包和纸巾包

搭配淡紫色波纹绸，色调轻柔优美。
使用同一针法的图案，做了一套。

花朵图案》$A$ ~No.~11 花形绣C
制作方法》p.72、74

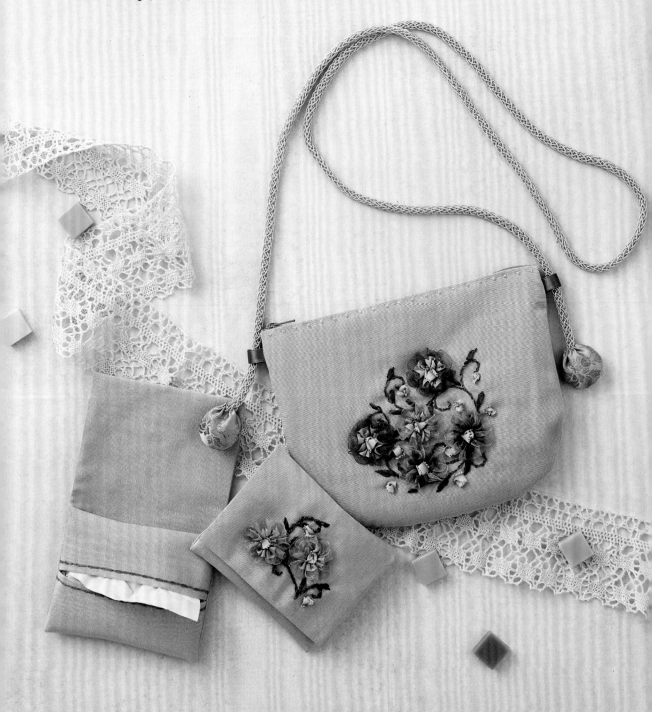

# 6. 小挎包和小收纳包

使用蓝色波纹绸，色调清新明朗。
折叠绣布，缝合侧边，做成小收纳包。

花朵图案≫A No.04 玫瑰花结锁链绣
制作方法≫p.72、75

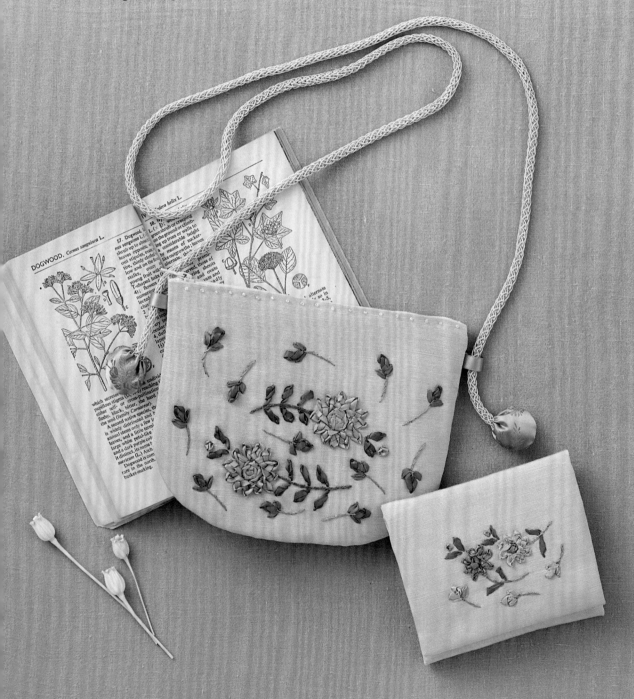

# 7. 心形盒子和圆形盒子

使用点心盒，根据盒盖的尺寸做了缎带绣。
侧面粘贴缎带加以装饰。

花朵图案»$A$<sub>No.</sub>09 花形绣A、$A$<sub>No.</sub>05 蛛网玫瑰绣
制作方法»p.76

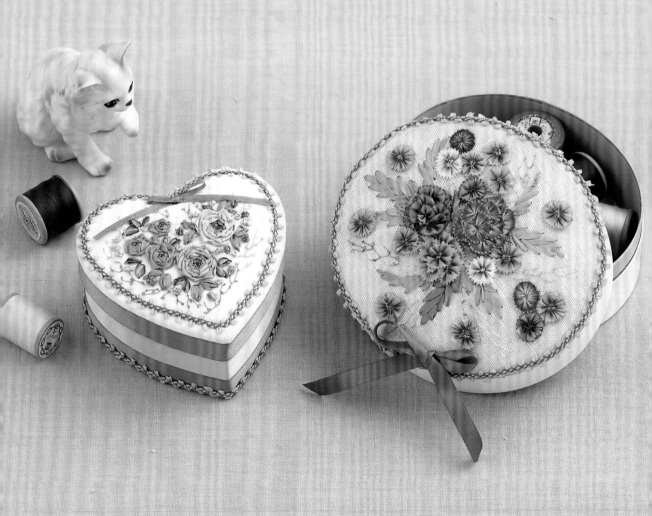

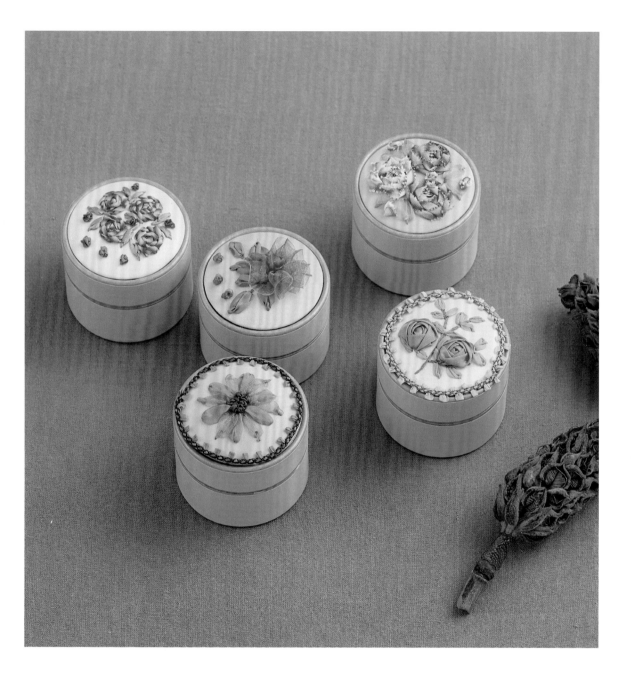

# 8. 花朵小盒

小圆盒多的话，可以尝试多种针法，感受缎带绣的乐趣。
还可在盒盖周边贴上缎带，体验各种创意设计。

花朵图案》B_No.03 蛛网玫瑰绣、B_No.06 古典玫瑰绣、
　　　　B_No.04 缎面绣和浮雕缎面绣（本作品只用到了缎面绣）、
　　　　B_No.05 幸子玫瑰绣、B_No.02 扭转锁链绣

制作方法》p.76

## 9. 束口袋

模仿古典收口手提包（小手提袋）制作的束口袋。
小束口袋上的刺绣是选取了大束口袋上的一个图案。

花朵图案》A.No.03 扭转锁链绣
制作方法》p.79

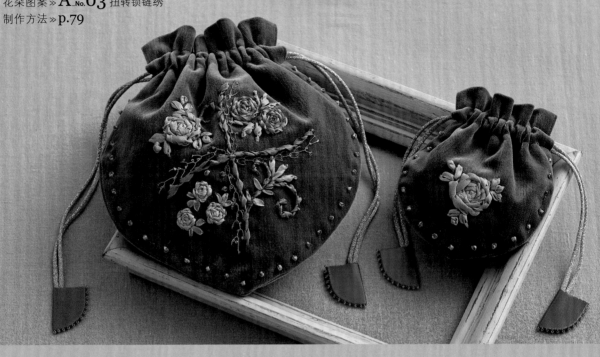

## 10. 束口袋

天鹅绒布和缎带是最华美的搭档。
独特的束口袋还可用作随身装饰。

花朵图案》A.No.01 直线玫瑰绣
制作方法》p.79

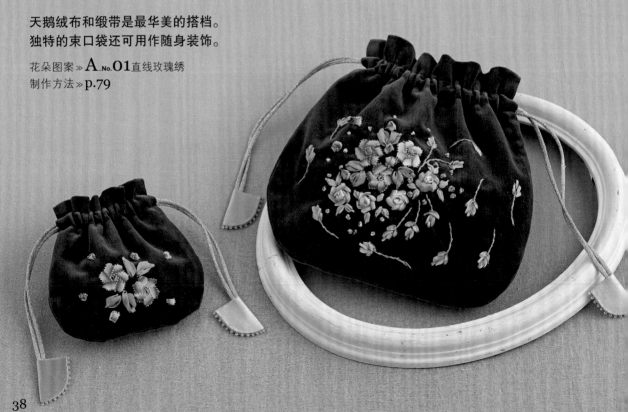

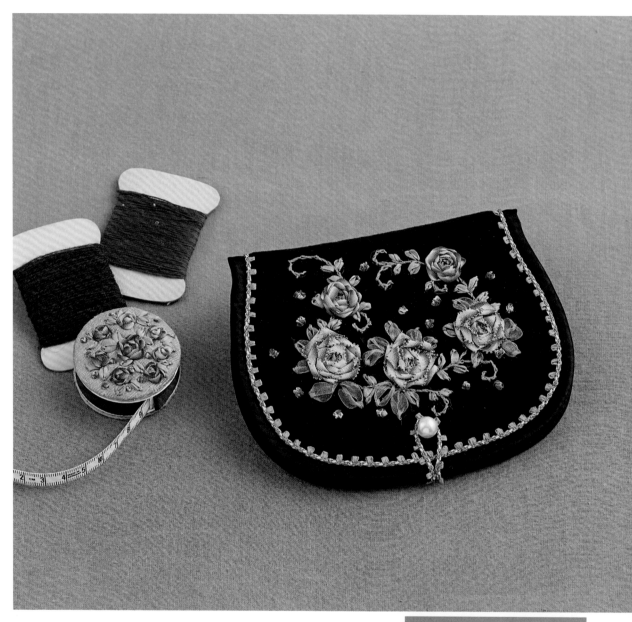

# 11. 针线包和卷尺包

针线包可以装下您做针线活儿时的搭档。
尺寸精巧，方便您随身携带。
卷尺包的尺寸可根据您的卷尺大小调整。

花朵图案 ≫ A No.05、B No.03 蛛网玫瑰绣
制作方法 ≫ p.83

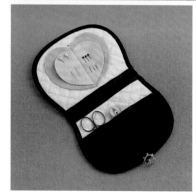

## 12. 毛衣

用缎带绣点缀成品毛衣或是开衫吧。
图案精美，请试着刺绣在喜欢的地方。

花朵图案 》A _No. 05、B _No. 03 蛛网玫瑰绣
制作方法 》p.86

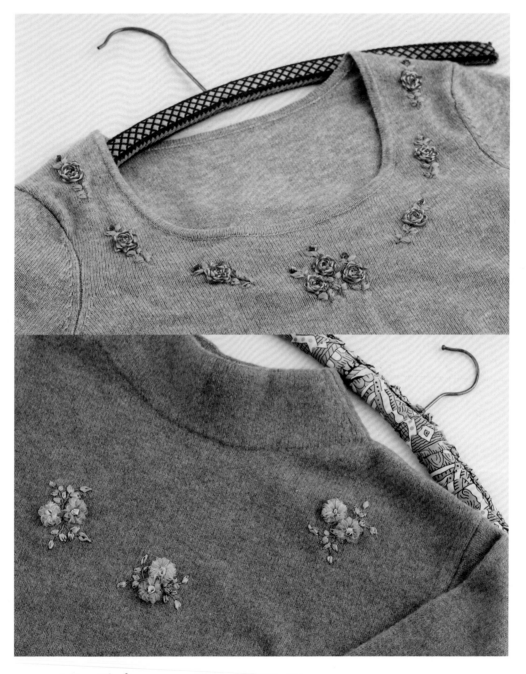

## 13. 毛衣

花朵图案 》A _No. 07、B _No. 05 幸子玫瑰绣
制作方法 》p.86

## 14. 围巾和手套

围巾上的花朵好似在翩翩起舞，手套上的花朵好像佩戴的首饰。
用缝合固定欧根纱缎带的窄缎带刺绣了叶子。
这也是能够经受日常使用的针法。

花朵图案》A_No.08 菜花绣
制作方法》p.86

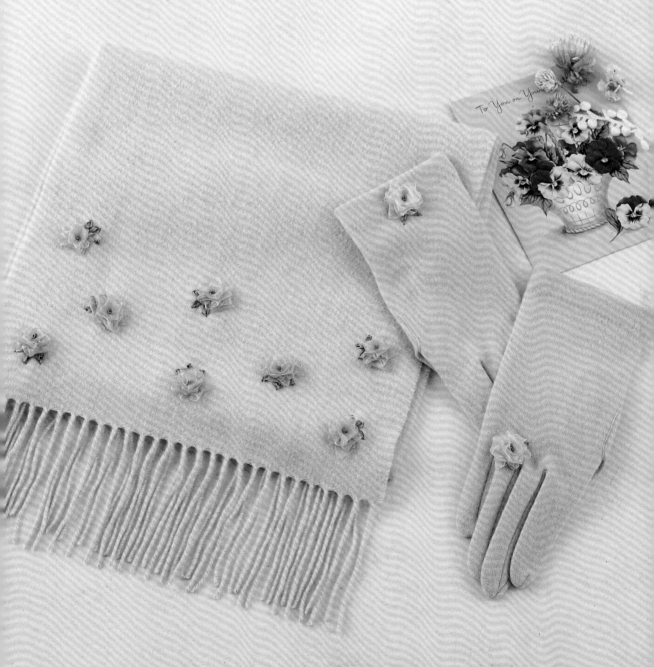

# 花朵图案集B
## 1种主要针法刺绣的花朵九宫图

这里都是从第6页开始介绍的花朵图案集A中使用的针法（外加缎面绣），进而又分别设计了9种不同的花朵。即使是同一种针法，所用缎带不同，效果也会各异，这正是缎带绣的乐趣所在。

图案不大，也可任取其一用作单点图案，享受刺绣的乐趣。

# B_No.01
## 直线玫瑰绣
### straight rose stitch

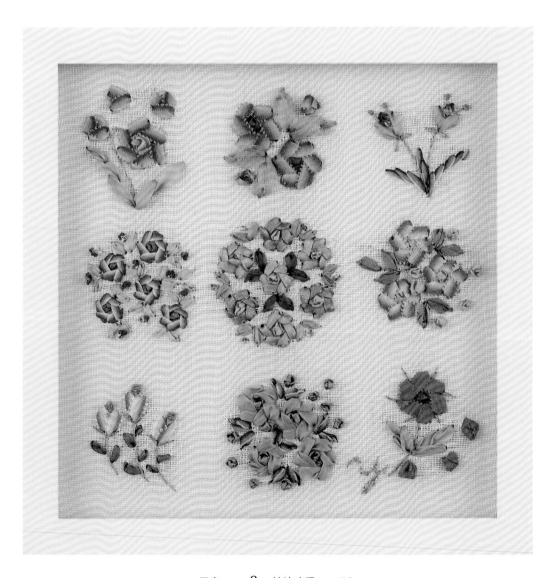

图案≫p.58　针法步骤≫p.50

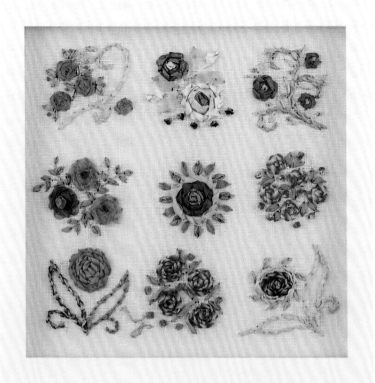

# B_No.02
## 扭转锁链绣
twisted chain stitch

图案》p.59
针法步骤》p.50

# B_No.03
## 蛛网玫瑰绣
spider web rose stitch

图案》p.60
针法步骤》p.51

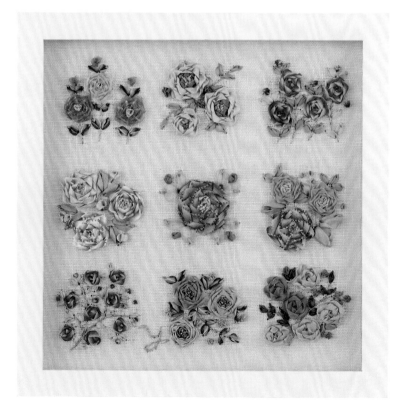

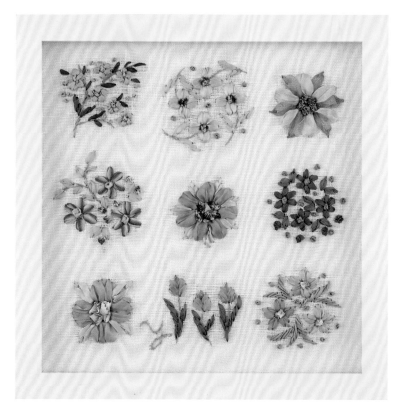

# B_No.04
## 缎面绣和
## 浮雕缎面绣
satin & raised satin stitch

图案》p.61
针法步骤》p.51、54

# B_No.05
## 幸子玫瑰绣
Yukiko rose stitch

图案》p.62
针法步骤》p.51

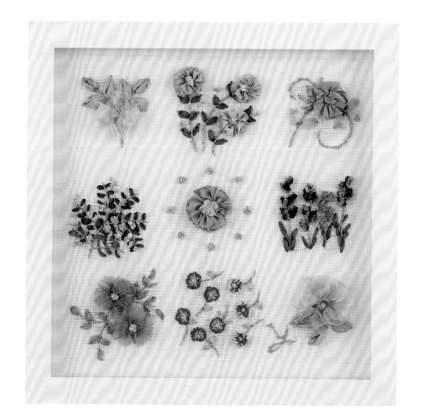

# B _No._ 06
## 古典玫瑰绣
old rose stitch

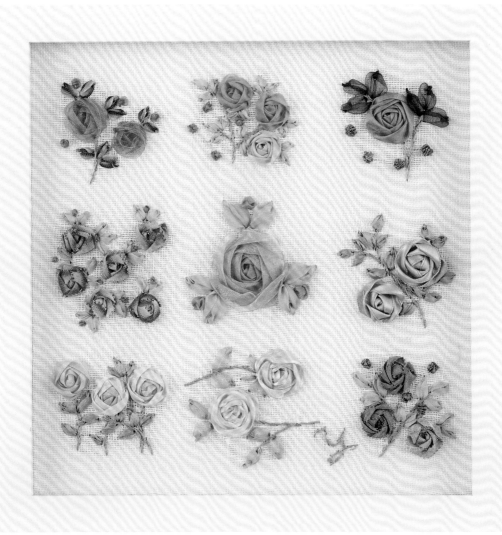

图案》p.63　针法步骤》p.53

# 缎带绣基础　准备物品

缎带绣一般使用市面上销售的轻薄柔软的缎带。本书所用的全部是MOKUBA刺绣缎带。基本款是宽3.5mm的缎带。如果想要绣出饱满圆润的花瓣，建议使用宽7mm的宽幅缎带。缎带的宽度和晕染花样都会影响刺绣的效果，所以要注意区别使用。

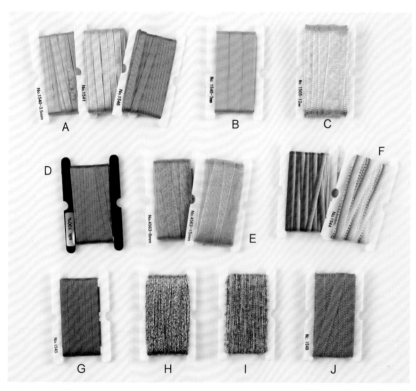

A　No.1540、No.1541、No.1546……宽3.5mm的基本款缎带
B　No.1540……宽7mm的宽幅缎带
C　No.1505……宽12mm的宽幅缎带
D　No.1547-4mm……100%真丝。适合精细的针法
E　No.4563-8mm、15mm……有通透感的欧根纱缎带
F　No.1542、No.1544……晕染缎带
G　No.1545……加入金银丝的缎带
H　No.F004……金银线绳
I　No.F008……花式纱，可做点缀
J　No.1548……带饰边的缎带

照片中由上而下为：No.1547……3.5mm宽，No.1549-7mm……真丝，No.4601……百褶欧根纱，No.4681……缎面欧根纱。

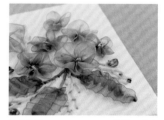

花朵使用No.4681-15mm缎带，花叶使用No.4601-15mm缎带（百褶欧根纱）。

## 绣线

DMC25号绣线和5号绣线。用于花茎处的轮廓绣，用作蛛网玫瑰绣的芯线。

## 工具和材料

### 针

缎带绣使用针尖锐利的毛线针。有细针（No.22、24）和粗针（No.18、20）等，针的粗细要视针法和缎带的宽度而定。先试着绣绣看，如果不好绣或缎带不易抽出的话，就要换针。

照片中从左到右分别是缎带绣针（细针套装）、缎带绣针（粗针套装）、缎带绣针（针织布专用套装）（在毛衣上刺绣的时候使用圆头针）、薄面料专用长针（用于锁缝）、法式刺绣针（用于25号和5号绣线）。

### 其他工具

手工复写纸、描图笔、铅笔、剪刀。工具极简，根据需要选用。画图的时候可使用手工复写纸或描图笔，铅笔在画图或描图的时候使用。只要有图案参考就能做缎带绣，所以请用简单方便的方法画图。

### 布

照片中从左到右分别是麻布、缎纹布、波纹绸、山东绸、天鹅绒布。缎带绣可在各种各样的布上刺绣，但是不适合在过薄或长毛毛的布料上刺绣。而且在毛衣、手套等成品上刺绣也很漂亮。

### ＊毛衣之类无法画图的材料

**1.** 在较薄的和纸（或打印纸）上画图。

**2.** 将和纸揉皱后再展开，用1股25号绣线把图案四周疏缝在想要刺绣的位置。

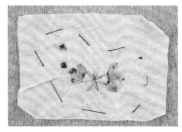

**3.** 刺绣。拆除疏缝线后，按着刺绣部分，撕掉和纸。

# 刺绣要领

## ◎ 缎带的穿针方法

缎带剪成40~50cm，将端头剪成斜角后穿针。
缎带不同，穿针方法也不一样。

**\* 柔软的细缎带**（宽3.5mm，真丝等材质）

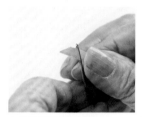

**1.** 将缎带穿入针鼻儿。

**2.** 在距离缎带端头1~1.5cm
处的中央位置入针。

**3.** 捏住针，拉缎带。

**4.** 将缎带完全拉出。缎带固
定在针鼻儿处。

**打结**

**5.** 打结。在距离缎带端头1~1.5cm处
入针，拉缎带。

**6.** 针从缎带环中穿过。

**7.** 不要拉太紧，轻柔地牵拉缎带，打
结。

**\* 宽缎带**
（宽7mm或欧根纱等宽幅、柔软的缎带）

**1.** 将缎带穿入针鼻儿。

**2.** 打结。与细缎带的步骤
5 ~ 7 相同，将缎带固定
好。

**\* 较硬缎带**
（带饰边之类较硬的缎带。使用粗针）

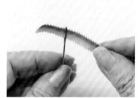

**1.** 将缎带穿入针鼻儿。

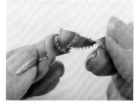

**2.** 用手打结。因为不容易抽
针，所以不打结也行。

## ◎ 试着绣一绣　直线玫瑰绣

**\* 刺绣起点**

**1.** 画图。

**2.** 因为使用了较硬的缎带，所以仅在
反面用手打了结，从绣布反面入针。

**3.** 反面打的结不要紧贴布面，预留出
宽松的一小截。

**4.**沿着图案做直线绣。

**5.**中心做法式结粒绣。

**6.**拔出最后完成的1针时，要牢牢地按住已完成的部分，在反面出针。

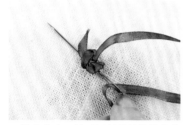

**7.**缝合终点，从反面刺绣的缎带中穿过，然后剪缎带。

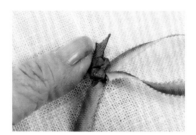

**8.**换缎带。从已经绣好的地方穿过缎带，并钩住缎带。

**9.**较硬的缎带难以拔出时，按住绣布，轻转针拔出。

＊刺绣终点

**10.**刺绣1针，手指顶着缎带慢慢地在反面拔针的话，作品会饱满圆润。

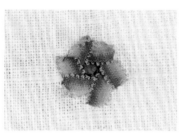

**11.**完成直线玫瑰绣。使用晕染缎带时，最好先确定颜色的方向。

**12.**在反面可以入针的地方穿针。如果担心，可以多穿几处，不需打结。

＊换缎带刺绣

**13.**反面处理完毕。

**14.**刺绣花叶。使用宽3.5mm的缎带打结后，将针穿入反面已刺绣好的地方。

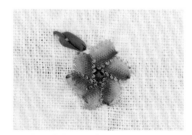

**15.**做雏菊绣，绣出了花叶。

**要点**
- 拔出穿过缎带的针时，要慢慢出针。拔针时，用手按着，针会更稳。牢牢地按住绣布吧。
- 难以拔针时，请尝试转动着拔针吧。不容易刺绣的话，就请换针，绣感会不一样。根据材料选用不同的针，如果不知道该怎么选，就用较粗的针。

# 针法步骤

## ◎ 基础针法

### $A_{\text{No.}}01$ 花朵图案 » p.6
### 直线玫瑰绣

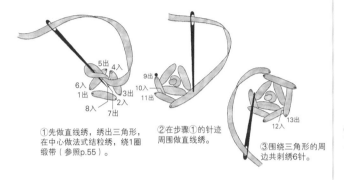

①先做直线绣，绣出三角形，在中心做法式结粒绣，绕1圈缎带（参照p.55）。

②在步骤①的针迹周围做直线绣。

③围绕三角形的周边共刺绣6针。

### $A_{\text{No.}}02$ 花朵图案 » p.8
### 鱼骨绣

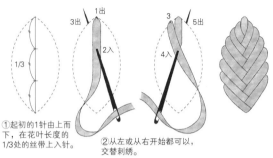

①起初的1针由上而下，在花叶长度的1/3处的丝带上入针。

②从左或从右开始都可以，交替刺绣。

### $A_{\text{No.}}03$ 花朵图案 » p.10
### 扭转锁链绣

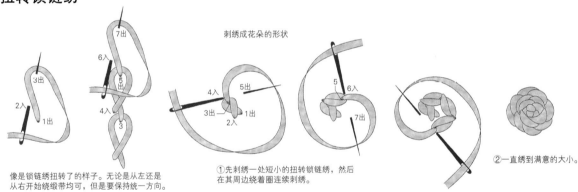

刺绣成花朵的形状

像是锁链绣扭转了的样子。无论是从左还是从右开始绕缎带均可，但是要保持统一方向。

①先刺绣一处短小的扭转锁链绣，然后在其周边绕着圈连续刺绣。

②一直绣到满意的大小。

### $A_{\text{No.}}04$ 花朵图案 » p.12
### 玫瑰花结锁链绣

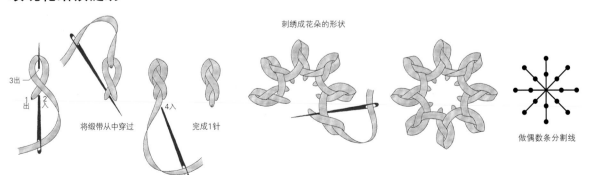

刺绣成花朵的形状

将缎带从中穿过

完成1针

做偶数条分割线

# A _No.05 花朵图案 » p.14
## 蛛网玫瑰绣

①用绣线做奇数针(3、5、7、9条)直线绣,作为芯线。最初的一针是弃针。

②在靠近中心处出针拉出缎带,按照上、下、上、下的顺序穿缎带。

③中途换缎带时,先将缎带拉到反面,处理之后,再将新缎带在相同位置拉出正面,继续穿行。

④到外圈时,扭转着缎带刺绣,绣出的花朵更饱满圆润。

⑤看不到芯线后,在缎带间入针,完成。

---

# A _No.06 花朵图案 » p.16
## 浮雕缎面绣

①做法式结粒绣(参照p.55)作为基底。

②在正中刺绣。

③在左右刺绣。

---

# A _No.07 花朵图案 » p.18
## 幸子玫瑰绣

A

①正面出针后,拿起缎带,在缎带正中做长5cm左右的平针缝。

②缩紧缎带。

③整理形状后,在根部入针。

B
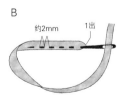  

C

①在缎带的一端做长15~20cm的平针缝,1处针迹长约2mm。

②缩紧缎带,按着缩褶,转动绣针,慢慢拔出(缎带从缎带的缩褶中穿过)。

③整理形状,在根部入针。

④在中心出针,做法式结粒绣。

# A _No.08 花朵图案»p.20
## 菜花绣

以宽15mm的缎带为参考。将缎带对折，在缎带横宽的1/2位置（缎带的正中）做标记，标记的间隔逐渐递增。

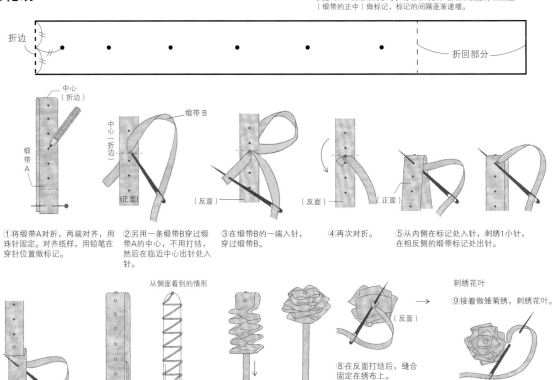

①将缎带A对折，两端对齐，用珠针固定。对齐纸样，用铅笔在穿针位置做标记。

②另用一条缎带B穿过缎带A的中心，不用打结，然后在临近中心出针入针。

③在缎带B的一端入针，穿过缎带B。

④再次对折。

⑤从内侧在标记处入针，刺绣1小针，在相反侧的缎带标记处出针。

⑥左右交替着在标记处穿针，在外侧出针，在内侧渡线。最后，将缎带A的端头折向内侧，从内侧刺针，再从外侧向内侧刺针，在正中间出针。

⑦按着缎带A根部，拉紧缎带B，整理成花朵形状。

⑧在反面打结后，缝合固定在绣布上。

刺绣花叶

⑨接着做雏菊绣，刺绣花叶。

# A _No.09 花朵图案»p.22
## 花形绣A

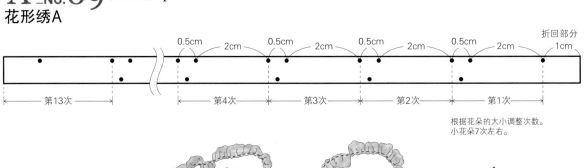

根据花朵的大小调整次数。小花朵7次左右。

①用铅笔画出标记。

②将折回部分折叠，从缎带的端头开始，用1股25号绣线做平针缝，按照图示做13次。

③缝完13次后拉线，缎带缩至8cm左右。

④从中心花瓣开始一圈圈卷绕，好似一个个花瓣组成的花朵形状。

⑤在缝合终点打线结，将花朵缝在绣布上。

# A _No.10 花朵图案 ≫ p.24
## 花形绣B

纸样

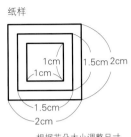

根据花朵大小调整尺寸

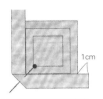

①用欧根纱缎带贴紧纸样，折叠四角，用珠针固定。

25号绣线2股

剪去多余缎带

②在缎带的周边做平针缝，剪去多余缎带。

③拉紧收缩刺绣起点和终点间的绣线。

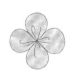

④在反面打结。

---

# A _No.11 花朵图案 ≫ p.26
## 花形绣C

缎带上的标记（距离布边较近）

缝份 0.5cm

缝份 0.5cm

缝合起点

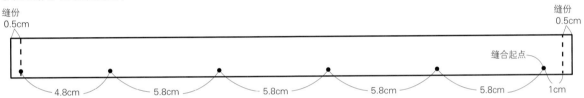

4.8cm　　5.8cm　　5.8cm　　5.8cm　　5.8cm　　1cm

（正面）

（反面）

0.5cm

①用铅笔做标记。
②准备2条长约30cm的宽窄不同的缎带，正面朝内对齐，缝成环状。从正中心开始缝，缝一圈再回到正中心，打结。

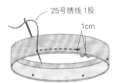

25号绣线1股

1cm

②翻回正面，在标记间做平针缝。在标记位置，绣针绕到反面入针，接着做平针缝。一直缝到起点位置，再重复缝合一周。

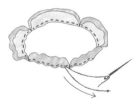

③在缝合起点和终点，交替匀着劲儿拉线，收缩缎带，整理出花朵的形状。

④在后面打结后，将花朵缝在绣布上。

---

# A _No.12 花朵图案 ≫ p.28
## 古典玫瑰绣

25号绣线1股

①绕一圈缎带做法式结粒绣（参照p.55），从正下方出针。用细针从旁边出针。

不拔针

②拿起缎带，斜着折叠，右侧连同绣布一起缝合。

③不拔针，将布旋转90°。

④在绣针位置，拿起缎带斜着折叠，拔针，右侧连同绣布一起缝合。

⑤稍微错开缝合位置，重复步骤③、④，整理花朵的形状。针上穿着缎带在反面处理刺绣终点，绣线也在反面打结。

## ◎ 其他针法

### 人字绣

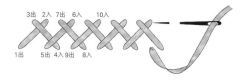

3出　2入 7出　6入　　10入

1出　　5出 4入 9入　8入

### 闭锁人字绣

刺绣的时候不留人字绣的间隙

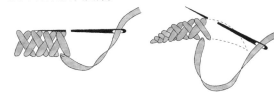

### 缎面绣

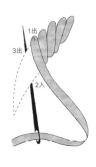

1出

3出

2入

### 直线绣

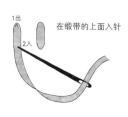

1出

2入

在缎带的上面入针

### 羽毛绣

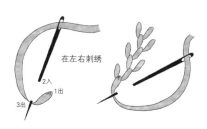

2入　1出

3出

在左右刺绣

### 小玫瑰绣

フナロースst.

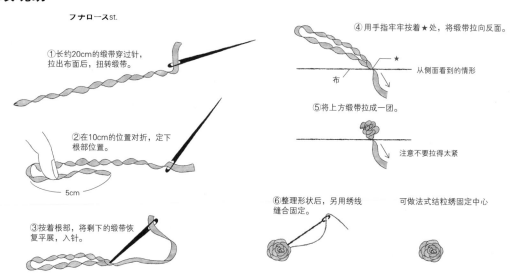

①长约20cm的缎带穿过针，拉出布后，扭转缎带。

②在10cm的位置对折，定下根部位置。

5cm

③按着根部，将剩下的缎带恢复平展，入针。

④用手指牢牢按着★处，将缎带拉向反面。

★

布

从侧面看到的情形

⑤将上方缎带拉成一团。

注意不要拉得太紧

⑥整理形状后，另用绣线缝合固定。

可做法式结粒绣固定中心

## 法式结粒绣

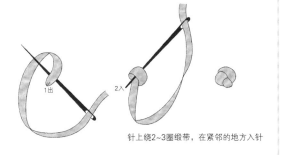

针上绕2~3圈缎带，在紧邻的地方入针

## 幸子叶形绣

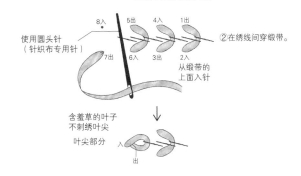

①先用绣线做轮廓绣。

使用圆头针
（针织布专用针）

②在绣线间穿缎带。

从缎带的
上面入针

含羞草的叶子
不刺绣叶尖

叶尖部分

## 雏菊绣

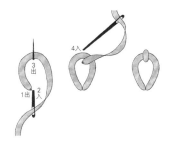

## 雏菊结粒绣

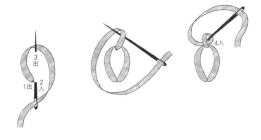

## 雏菊飞鸟绣
（组合针法）

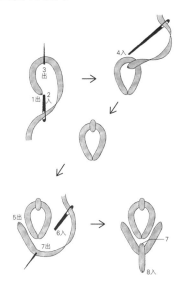

## 扭转雏菊绣

如果是扭转雏菊结粒绣，则和雏菊结粒绣的固定方法一样

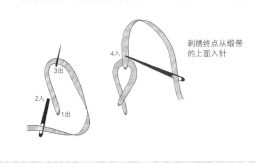

刺绣终点从缎带
的上面入针

## 轮廓绣

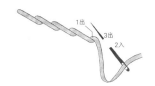

# 尽情享受缎带绣的乐趣

熟练之后，自由自在地做缎带绣吧。
换个思路设计，做专属自己的缎带绣。

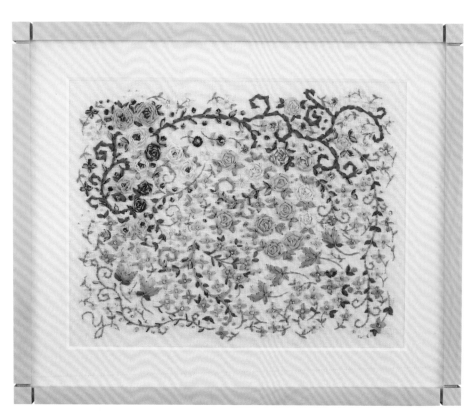

每天刺绣一点小花，日积月累既能完成大件作品，也能反复练习精进技能。满面刺绣的各种小花，通过花叶和花茎相连在一起。

剩余的缎带头也不要浪费。可做幸子玫瑰绣之类的针法，缝合固定缎带头。下图利用缎带头刺绣了花束。

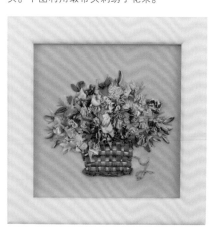

一点一点地拼贴喜欢的缎带。以宽缎带为底布做缎带绣，也很漂亮。

# 作品的制作方法

◎图案内针法名称后的数字是缎带的商品编号和色号。

◎所用缎带全部是MOKUBA刺绣缎带。

◎DMC标记指DMC25号、5号绣线。除指定外均为25号绣线。○中数字表示
绣线股数，后续数字表示色号。

◎图中未标注单位的表示长度的数字以厘米（cm）为单位。

◎制作方法中图案和纸样都不含缝份。如无指定裁剪（含缝份或不需缝份），
周围都要预留缝份。

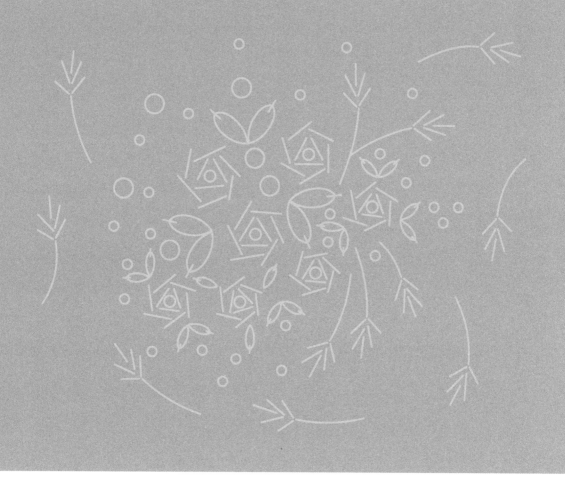

# B_No.01　直线玫瑰绣

作品≫p.42

＊除指定外全部做直线玫瑰绣
＊花茎→轮廓绣DMC②522

**实物等大图案**

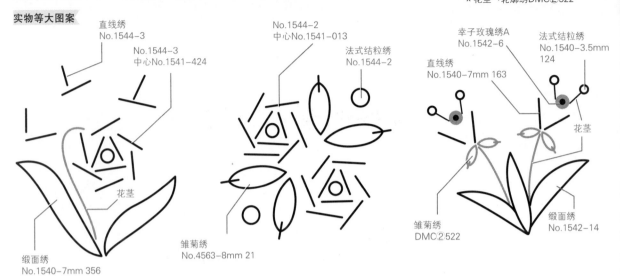

直线绣
No.1544-3

No.1544-3
中心No.1541-424

花茎

缎面绣
No.1540-7mm 356

No.1544-2
中心No.1541-013

法式结粒绣
No.1544-2

雏菊绣
No.4563-8mm 21

幸子玫瑰绣A
No.1542-6

直线绣
No.1540-7mm 163

法式结粒绣
No.1540-3.5mm
124

花茎

雏菊绣
DMC②522

缎面绣
No.1542-14

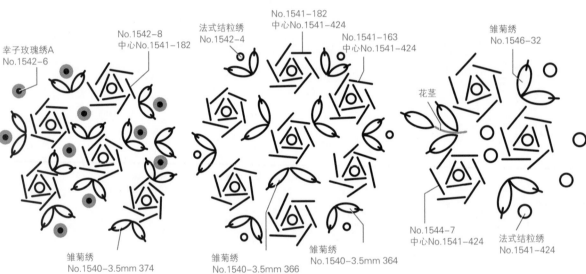

幸子玫瑰绣A
No.1542-6

No.1542-8
中心No.1541-182

雏菊绣
No.1540-3.5mm 374

法式结粒绣
No.1542-4

No.1541-182
中心No.1541-424

No.1541-163
中心No.1541-424

雏菊绣
No.1540-3.5mm 366

雏菊绣
No.1540-3.5mm 364

雏菊绣
No.1546-32

花茎

No.1544-7
中心No.1541-424

法式结粒绣
No.1541-424

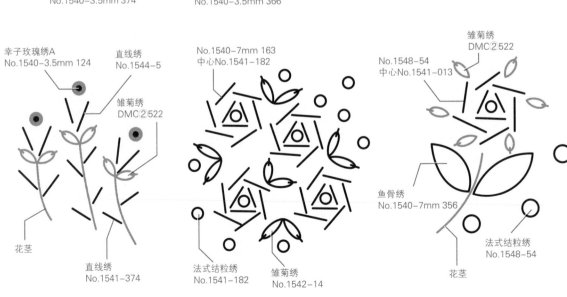

幸子玫瑰绣A
No.1540-3.5mm 124

直线绣
No.1544-5

雏菊绣
DMC②522

花茎

直线绣
No.1541-374

No.1540-7mm 163
中心No.1541-182

法式结粒绣
No.1541-182

雏菊绣
No.1542-14

雏菊绣
DMC②522

No.1548-54
中心No.1541-013

鱼骨绣
No.1540-7mm 356

花茎

法式结粒绣
No.1548-54

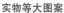

# B_No.02 扭转锁链绣 作品»p.43

*除指定外全部做扭转锁链绣

**实物等大图案**

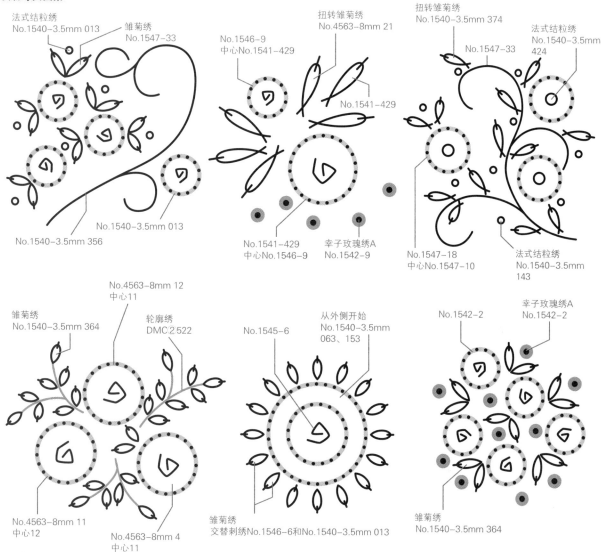

法式结粒绣
No.1540-3.5mm 013

雏菊绣
No.1547-33

No.1540-3.5mm 013

No.1540-3.5mm 356

扭转雏菊绣
No.4563-8mm 21

No.1546-9
中心No.1541-429

No.1541-429

No.1541-429
中心No.1546-9

幸子玫瑰绣A
No.1542-9

扭转雏菊绣
No.1540-3.5mm 374

No.1547-33

法式结粒绣
No.1540-3.5mm
424

No.1547-18
中心No.1547-10

法式结粒绣
No.1540-3.5mm
143

雏菊绣
No.1540-3.5mm 364

No.4563-8mm 12
中心11

轮廓绣
DMC 2 522

No.4563-8mm 11
中心12

No.4563-8mm 4
中心11

No.1545-6

从外侧开始
No.1540-3.5mm
063、153

雏菊绣
交替刺绣No.1546-6和No.1540-3.5mm 013

No.1542-2

幸子玫瑰绣A
No.1542-2

雏菊绣
No.1540-3.5mm 364

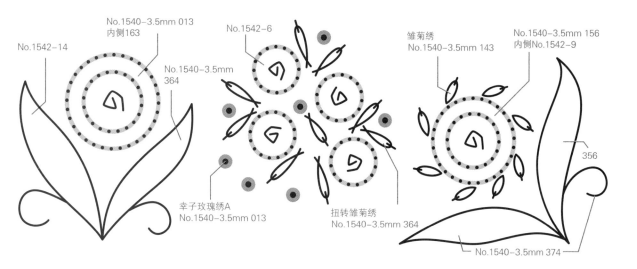

No.1542-14

No.1540-3.5mm 013
内侧163

No.1540-3.5mm
364

No.1542-6

幸子玫瑰绣A
No.1540-3.5mm 013

扭转雏菊绣
No.1540-3.5mm 364

雏菊绣
No.1540-3.5mm 143

No.1540-3.5mm 156
内侧No.1542-9

356

No.1540-3.5mm 374

＊除指定外全部做蛛网玫瑰绣
＊芯线用DMC25号⑥ECRU刺绣
＊花叶做雏菊绣
＊花蕾做幸子玫瑰绣A
＊花茎→轮廓绣DMC②522

**实物等大图案**

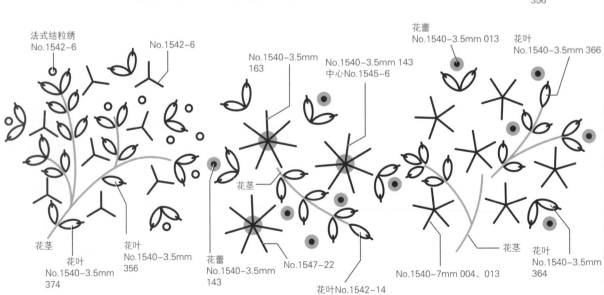

No.4563-8mm 12　17
法式结粒绣 No.1545-1
花蕾 No.1500-5mm 30
No.1500-5mm 30
花茎
花叶 No.1542-14

花蕾 No.1546-9
从外侧开始No.1541-141、No.1546-9、No.1545-1
花茎
花叶 No.1540-3.5mm 364

花蕾 No.1542-6
No.1542-2
No.1542-6
花叶 No.1540-3.5mm 356

No.1541-424　No.1545-1
No.1542-4
No.1544-5
花叶 No.1546-31
法式结粒绣 No.1541-424

花叶 No.4563-8mm 21
No.1544-2 中心No.1541-424
花蕾 No.1540-7mm 013

花叶 No.1540-3.5mm 364
法式结粒绣 No.1540-3.5mm 124
No.1544-3 中心No.1545-1
No.1540-3.5mm 124 中心No.1545-1
花叶 No.1540-7mm 356

法式结粒绣 No.1542-6
No.1542-6
花茎
花叶 No.1540-3.5mm 374
花叶 No.1540-3.5mm 356

No.1540-3.5mm 163
No.1540-3.5mm 143 中心No.1545-6
花茎
花蕾 No.1540-3.5mm 143
No.1547-22
花叶No.1542-14

花蕾 No.1540-3.5mm 013
花叶 No.1540-3.5mm 366
花茎
花叶 No.1540-3.5mm 364
No.1540-7mm 004、013

＊除指定外全部做浮雕缎面绣
＊花茎→轮廓绣DMC②522

实物等大图案

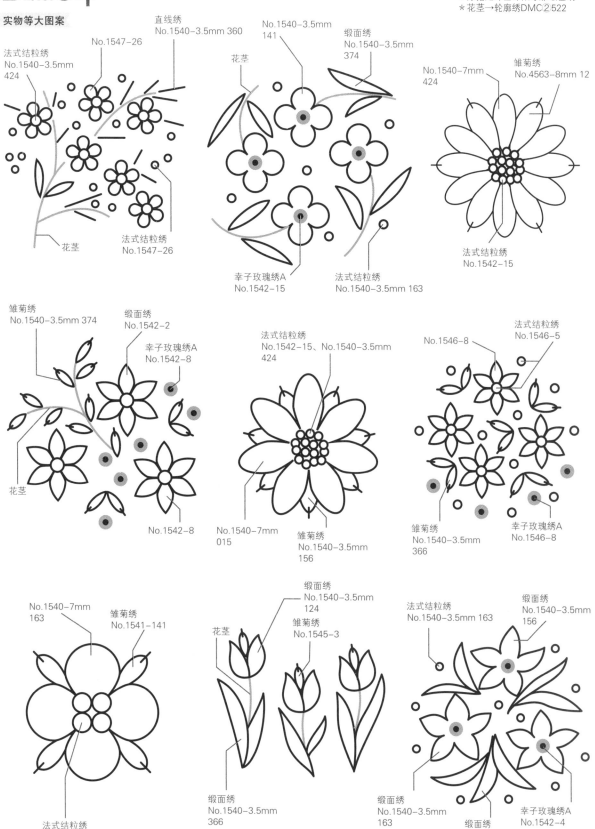

法式结粒绣
No.1540-3.5mm
424

No.1547-26

直线绣
No.1540-3.5mm 360

花茎

No.1540-3.5mm
141

缎面绣
No.1540-3.5mm
374

No.1540-7mm
424

雏菊绣
No.4563-8mm 12

花茎

法式结粒绣
No.1547-26

幸子玫瑰绣A
No.1542-15

法式结粒绣
No.1540-3.5mm 163

法式结粒绣
No.1542-15

雏菊绣
No.1540-3.5mm 374

缎面绣
No.1542-2

幸子玫瑰绣A
No.1542-8

法式结粒绣
No.1542-15、No.1540-3.5mm
424

No.1546-8

法式结粒绣
No.1546-5

花茎

No.1542-8

No.1540-7mm
015

雏菊绣
No.1540-3.5mm
156

雏菊绣
No.1540-3.5mm
366

幸子玫瑰绣A
No.1546-8

No.1540-7mm
163

雏菊绣
No.1541-141

缎面绣
No.1540-3.5mm
124

雏菊绣
No.1545-3

法式结粒绣
No.1540-3.5mm 163

缎面绣
No.1540-3.5mm
156

花茎

法式结粒绣
No.1544-5

缎面绣
No.1540-3.5mm
366

缎面绣
No.1540-3.5mm
163

缎面绣
No.1547-33

幸子玫瑰绣A
No.1542-4

# B_No.05 幸子玫瑰绣 作品≫p.44

*A→幸子玫瑰绣A　B→幸子玫瑰绣B　C→幸子玫瑰绣C
*花叶→雏菊绣
*花茎→轮廓绣

实物等大图案

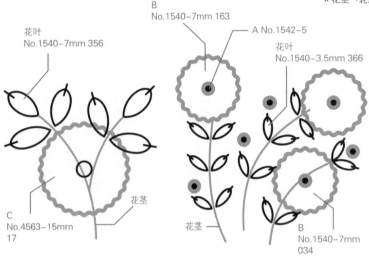

花叶
No.1540-7mm 356

B
No.1540-7mm 163

A No.1542-5

花叶
No.1540-3.5mm 366

C
No.4563-15mm
17

花茎

花茎

B
No.1540-7mm
034

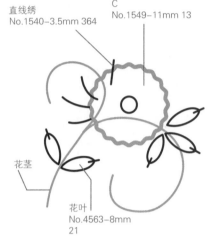

直线绣
No.1540-3.5mm 364

C
No.1549-11mm 13

花茎

花叶
No.4563-8mm
21

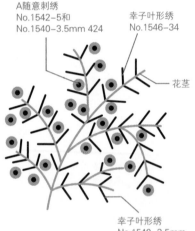

A随意刺绣
No.1542-5和
No.1540-3.5mm 424

幸子叶形绣
No.1546-34

花茎

幸子叶形绣
No.1540-3.5mm
366

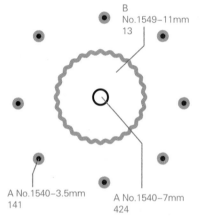

B
No.1549-11mm
13

A No.1540-3.5mm
141

A No.1540-7mm
424

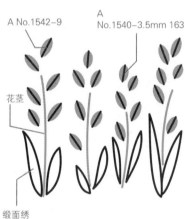

A No.1542-9

A
No.1540-3.5mm 163

花茎

缎面绣
No.1540-3.5mm 366

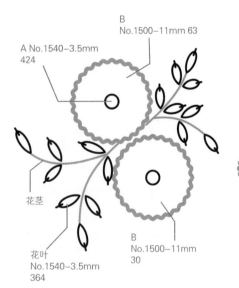

A No.1540-3.5mm
424

B
No.1500-11mm 63

花茎

花叶
No.1540-3.5mm
364

B
No.1500-11mm
30

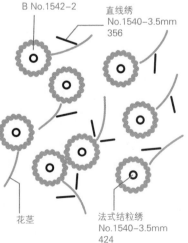

B No.1542-2

直线绣
No.1540-3.5mm
356

花茎

法式结粒绣
No.1540-3.5mm
424

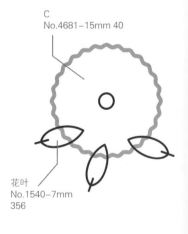

C
No.4681-15mm 40

花叶
No.1540-7mm
356

# B_No.06 古典玫瑰绣 作品》p.45

*除指定外全部做古典玫瑰绣
*花叶→雏菊绣
*花茎→轮廓绣DMC②522

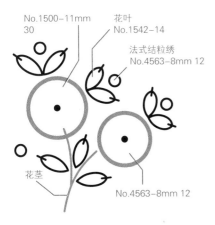

No.1500–11mm
30

花叶
No.1542–14

法式结粒绣
No.4563–8mm 12

No.4563–8mm 12

花茎

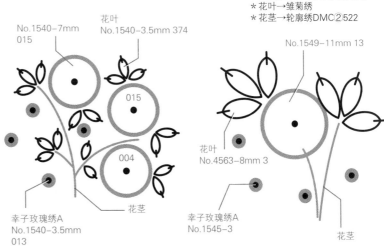

No.1540–7mm
015

花叶
No.1540–3.5mm 374

015

004

幸子玫瑰绣A
No.1540–3.5mm
013

花茎

No.1549–11mm 13

花叶
No.4563–8mm 3

幸子玫瑰绣A
No.1545–3

花茎

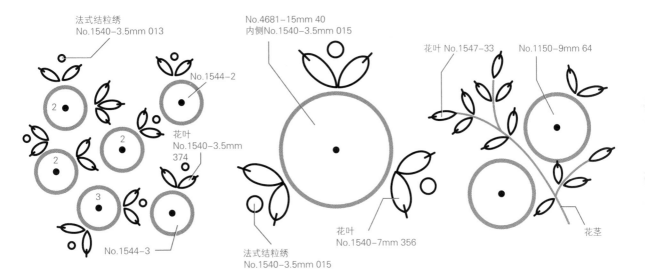

法式结粒绣
No.1540–3.5mm 013

2

2

2

3

No.1544–2

花叶
No.1540–3.5mm
374

No.1544–3

No.4681–15mm 40
内侧No.1540–3.5mm 015

花叶
No.1540–7mm 356

法式结粒绣
No.1540–3.5mm 015

花叶 No.1547–33

No.1150–9mm 64

花茎

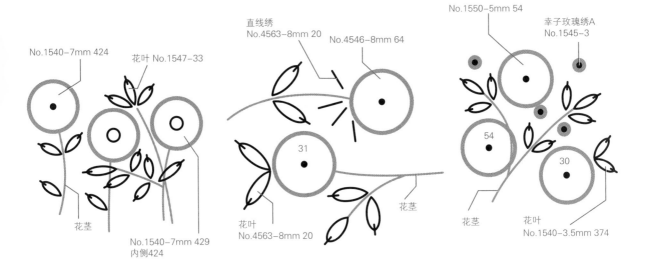

No.1540–7mm 424

花叶 No.1547–33

花茎

No.1540–7mm 429
内侧424

直线绣
No.4563–8mm 20

No.4546–8mm 64

31

花叶
No.4563–8mm 20

花茎

No.1550–5mm 54

幸子玫瑰绣A
No.1545–3

54

30

花茎

花叶
No.1540–3.5mm 374

实物等大图案

# 1. 平安袋

作品》p.30

## 材料（1件量）

宽7.5cm的波纹绸缎带……26cm

里布用真丝布……20cm×10cm

线绳……80cm

MOKUBA刺绣缎带各种适量（含做卷针缝用的缎带）

DMC25号绣线各色适量

## 制作要领

在波纹绸缎带上刺绣，折叠上下边，制作穿绳孔。缝线用接近主体颜色的缎带、绣线。对齐主体，缝合固定里布。从底中心对折，用缎带做卷针缝，缝合两侧边。

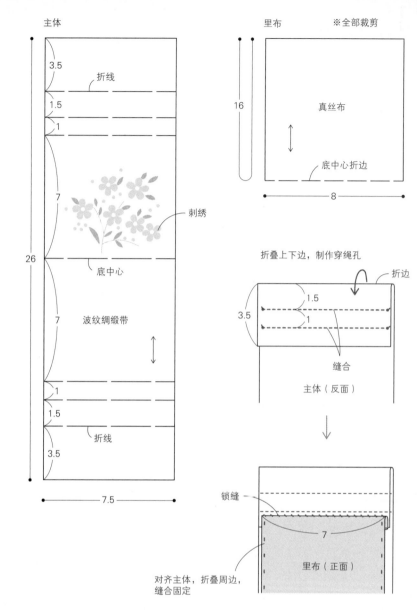

主体

里布　※全部裁剪

3.5
折线
1.5
1
7
刺绣
26
底中心
7
波纹绸缎带

1
1.5
折线
3.5

7.5

真丝布
16
底中心折边
8

折叠上下边，制作穿绳孔

折边
3.5
1.5
1
缝合
主体（反面）

锁缝
7
里布（正面）
对齐主体，折叠周边，缝合固定

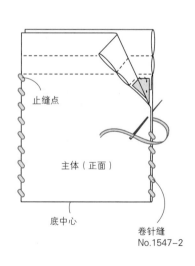

两侧边做卷针缝

止缝点
主体（正面）
底中心
卷针缝
No.1547-2

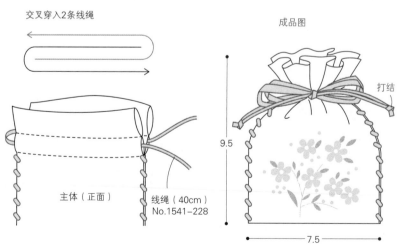

交叉穿入2条线绳

主体（正面）
线绳（40cm）
No.1541-228

成品图

打结
9.5
7.5

**实物等大图案**

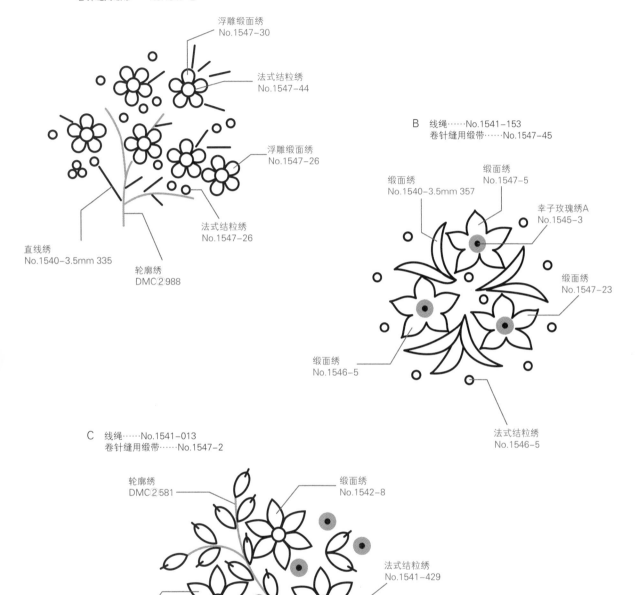

A　线绳……No.1541-228
　　卷针缝用缎带……No.1547-2

浮雕缎面绣
No.1547-30

法式结粒绣
No.1547-44

浮雕缎面绣
No.1547-26

法式结粒绣
No.1547-26

直线绣
No.1540-3.5mm 335

轮廓绣
DMC 2 988

B　线绳……No.1541-153
　　卷针缝用缎带……No.1547-45

缎面绣
No.1540-3.5mm 357

缎面绣
No.1547-5

幸子玫瑰绣A
No.1545-3

缎面绣
No.1547-23

缎面绣
No.1546-5

法式结粒绣
No.1546-5

C　线绳……No.1541-013
　　卷针缝用缎带……No.1547-2

轮廓绣
DMC 2 581

缎面绣
No.1542-8

法式结粒绣
No.1541-429

缎面绣
No.1542-2

雏菊绣
No.1540-3.5mm 364

幸子玫瑰绣A
No.1542-8

65

# 2. 卡片

作品» p.31

※全部裁剪

### 材料（1件量）

亚麻布……15cm×15cm

厚纸……32cm×15cm

双面胶带

MOKUBA刺绣缎带各种适量

DMC25号绣线各色适量

### 制作要领

①在亚麻布上刺绣。

②在厚纸上做折线，挖出心形小窗，粘贴双面胶带。

③在小窗的反面粘贴步骤①的成品。

④折叠并粘贴基底下部。折叠上部。

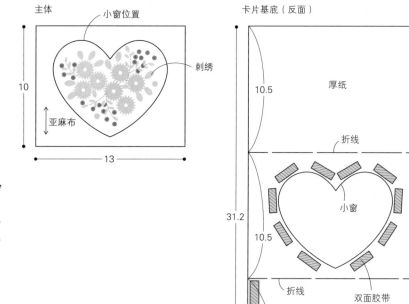

主体

小窗位置

刺绣

10

亚麻布

13

卡片基底（反面）

厚纸

10.5

折线

小窗

31.2

10.5

折线

双面胶带

10.2

15

主体粘贴在卡片基底

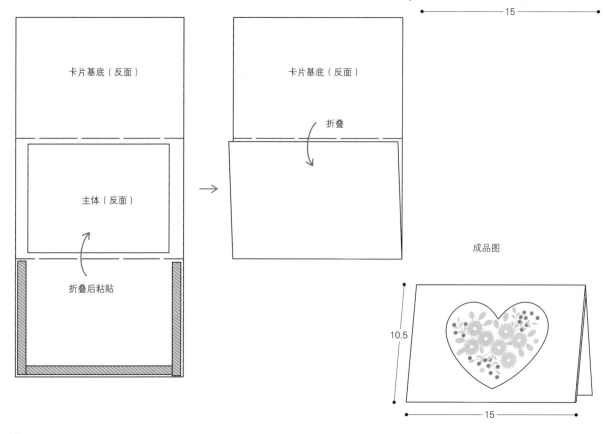

卡片基底（反面）

主体（反面）

折叠后粘贴

卡片基底（反面）

折叠

成品图

10.5

15

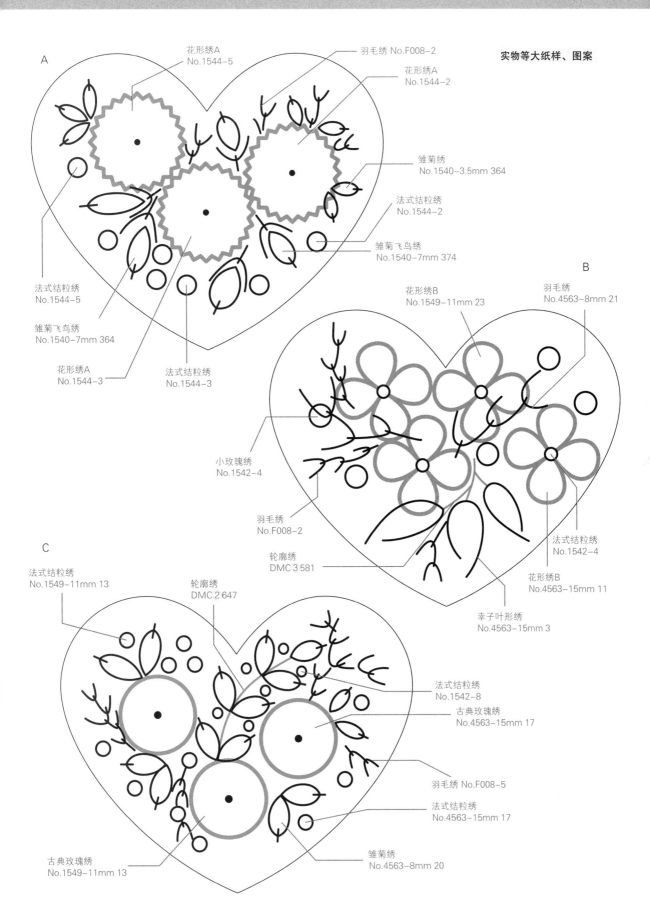

A

花形绣A
No.1544-5

羽毛绣 No.F008-2

花形绣A
No.1544-2

雏菊绣
No.1540-3.5mm 364

法式结粒绣
No.1544-2

雏菊飞鸟绣
No.1540-7mm 374

法式结粒绣
No.1544-5

雏菊飞鸟绣
No.1540-7mm 364

花形绣A
No.1544-3

法式结粒绣
No.1544-3

B

花形绣B
No.1549-11mm 23

羽毛绣
No.4563-8mm 21

小玫瑰绣
No.1542-4

羽毛绣
No.F008-2

轮廓绣
DMC 3 581

法式结粒绣
No.1542-4

花形绣B
No.4563-15mm 11

幸子叶形绣
No.4563-15mm 3

C

法式结粒绣
No.1549-11mm 13

轮廓绣
DMC 2 647

法式结粒绣
No.1542-8

古典玫瑰绣
No.4563-15mm 17

羽毛绣 No.F008-5

法式结粒绣
No.4563-15mm 17

古典玫瑰绣
No.1549-11mm 13

雏菊绣
No.4563-8mm 20

D

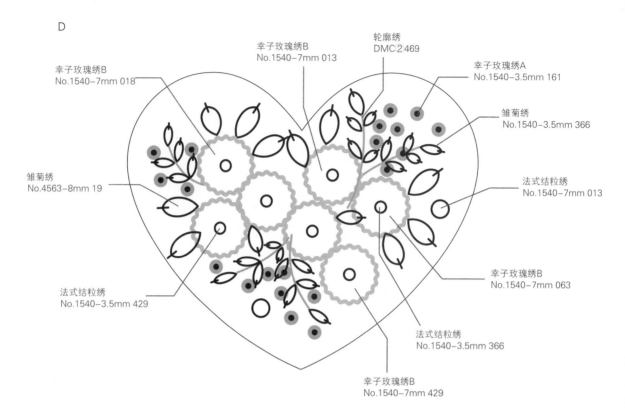

幸子玫瑰绣B
No.1540-7mm 013

轮廓绣
DMC 2 469

幸子玫瑰绣B
No.1540-7mm 018

幸子玫瑰绣A
No.1540-3.5mm 161

雏菊绣
No.1540-3.5mm 366

雏菊绣
No.4563-8mm 19

法式结粒绣
No.1540-7mm 013

法式结粒绣
No.1540-3.5mm 429

幸子玫瑰绣B
No.1540-7mm 063

法式结粒绣
No.1540-3.5mm 366

幸子玫瑰绣B
No.1540-7mm 429

E

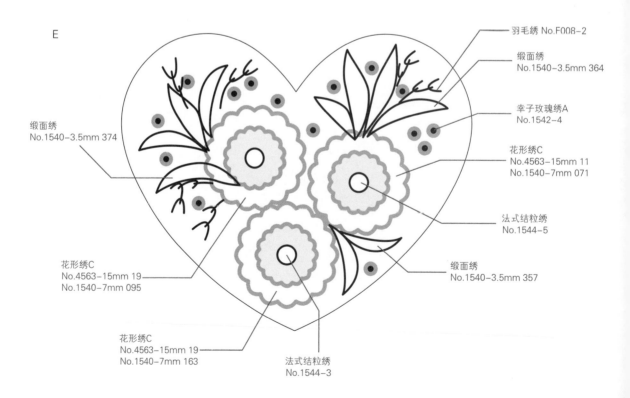

羽毛绣 No.F008-2

缎面绣
No.1540-3.5mm 364

幸子玫瑰绣A
No.1542-4

缎面绣
No.1540-3.5mm 374

花形绣C
No.4563-15mm 11
No.1540-7mm 071

法式结粒绣
No.1544-5

花形绣C
No.4563-15mm 19
No.1540-7mm 095

缎面绣
No.1540-3.5mm 357

花形绣C
No.4563-15mm 19
No.1540-7mm 163

法式结粒绣
No.1544-3

# 3、4. 随身包

作品》p.32、33

### 材料（1件量）

亚麻布、波纹绸、棉缎布……35cm×20cm
里袋用棉布……30cm×20cm
铺棉……30cm×20cm
长15cm的拉链1条
装饰片用缎带……8cm
MOKUBA刺绣缎带各种适量
DMC5号、25号绣线各色适量
串珠适量

### 制作要领

在主体上刺绣。放上铺棉，将上下边折向反面，缝合固定。用回针缝固定串珠，做星止缝安装拉链。正面朝内对齐，缝合两侧边和侧边布。将里袋锁缝在内侧。

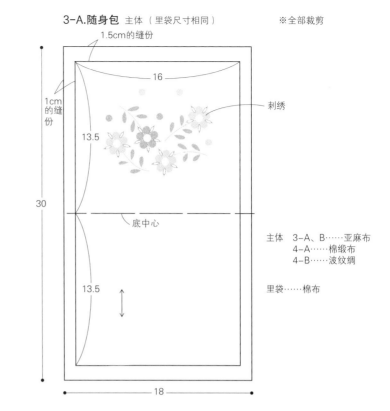

3-A.随身包  主体（里袋尺寸相同）　　　※全部裁剪

主体  3-A、B……亚麻布
　　　4-A……棉缎布
　　　4-B……波纹绸

里袋……棉布

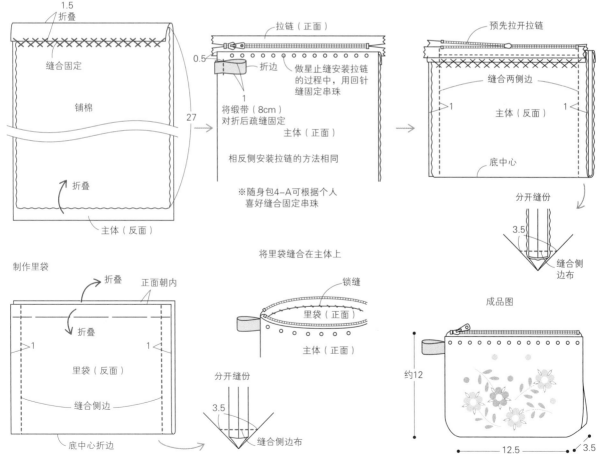

3-A.随身包

浮雕缎面绣
No.1540-7mm 185

雏菊绣
No.F004-2

浮雕缎面绣
No.1540-7mm 153

法式结粒绣
No.1544-5

浮雕缎面绣
No.1540-7mm 153

轮廓绣
DMC 3 522

扭转雏菊绣
No.1540-3.5mm 366

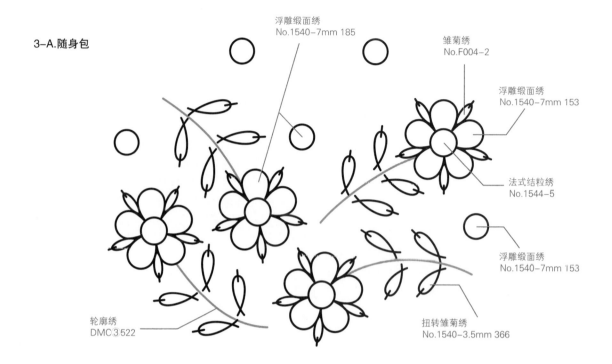

3-B.随身包

雏菊绣
No.F004-2

雏菊绣
No.1540-3.5mm 364

鱼骨绣
No.1546-9

轮廓绣
DMC 3 3363

缎面绣
No.1547-13

缎面绣
No.1540-3.5mm 357

缎面绣
No.1546-9

鱼骨绣
No.1547-13

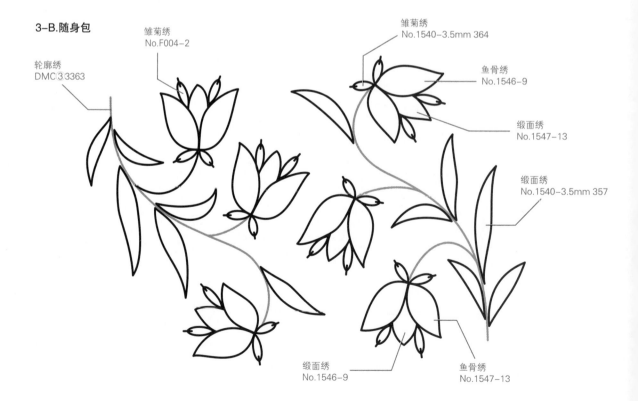

**实物等大图案**

**4-A. 随身包** 装饰片用缎带…No.1150–8mm 53

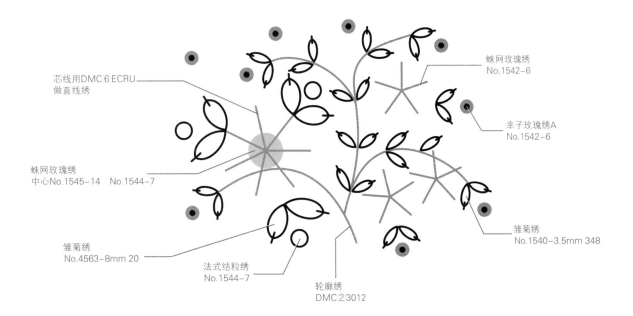

芯线用DMC⑥ECRU
做直线绣

蛛网玫瑰绣
中心No.1545–14　No.1544–7

雏菊绣
No.4563–8mm 20

法式结粒绣
No.1544–7

轮廓绣
DMC②3012

蛛网玫瑰绣
No.1542–6

幸子玫瑰绣A
No.1542–6

雏菊绣
No.1540–3.5mm 348

**4-B.随身包**

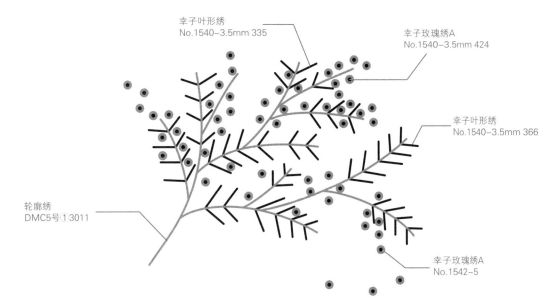

幸子叶形绣
No.1540–3.5mm 335

幸子玫瑰绣A
No.1540–3.5mm 424

幸子叶形绣
No.1540–3.5mm 366

轮廓绣
DMC5号①3011

幸子玫瑰绣A
No.1542–5

# 5、6. 小挎包

**作品**》p·34、35

## 材料（1件量）

波纹绸……40cm×25cm

真丝布……40cm×25cm

铺棉……35cm×25cm

长20cm的拉链1条

直径0.6cm的线绳……130cm

宽3.5cm的绳端装饰用缎带……20cm

装饰片用缎带……12cm

MOKUBA刺绣缎带各种适量

DMC5号、25号绣线各色适量

填充棉、串珠各适量

## 制作要领

在波纹绸上刺绣。铺上铺棉，将上边折向反面并缝合固定。做星止缝安装拉链的过程中，做回针缝固定串珠。正面朝内对齐后，缝合成袋状。将里袋缝合在内侧。穿上线绳，在两端制作绳端装饰。

主体（里袋尺寸相同，各2片）　　※除指定外缝份均为1cm

绳端装饰（4片）

穿线绳　　刺绣（仅前表布）　　穿线绳

布耳

3.5　　裁剪

4.5

使用宽3.5cm的缎带

主体……波纹绸
里袋……真丝布

※图案参照p.74

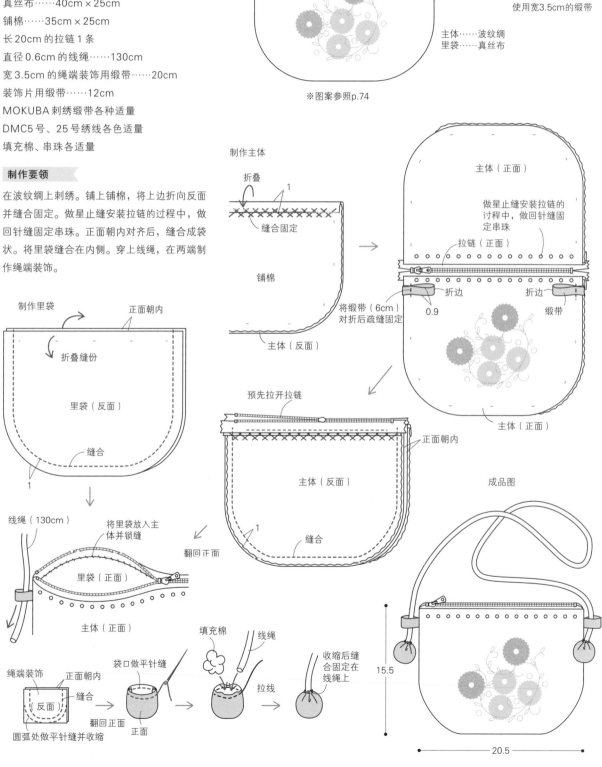

成品图

15.5

20.5

制作主体

折叠

1

缝合固定

铺棉

主体（反面）

将缎带（6cm）对折后疏缝固定

主体（正面）

做星止缝安装拉链的过程中，做回针缝固定串珠

拉链（正面）

折边　　0.9　　折边　　缎带

主体（正面）

预先拉开拉链

正面朝内

主体（反面）

缝合

1

翻回正面

制作里袋

正面朝内

折叠缝份

里袋（反面）

缝合

1

线绳（130cm）

将里袋放入主体并锁缝

里袋（正面）

主体（正面）

绳端装饰　　正面朝内

缝合

（反面）

翻回正面

圆弧处做平针缝并收缩

袋口做平针缝

正面

填充棉　　线绳

拉线

收缩后缝合固定在线绳上

5.小挎包的图案参见p.74

**实物等大纸样、图案**

绳端装饰

布耳

雏菊绣
No.1540-3.5mm 366

玫瑰花结锁链绣 1针
No.1541-153

玫瑰花结锁链绣
No.1541-296

轮廓绣
DMC 3 988

扭转锁链绣
No.1540-3.5mm 143

轮廓绣
DMC5号①3011

扭转锁链绣
No.1546-35

# 5. 纸巾包

**作品》p.34**

## 材料（1件量）

波纹绸……60cm×15cm

MOKUBA刺绣缎带各种适量

DMC25号绣线各色适量

## 制作要领

注意图案的方向，在主体上刺绣。折叠上下边，刺绣。做好纸巾包的抽口。参照图示，缝合折叠后的侧边，翻回正面后，整理形状。

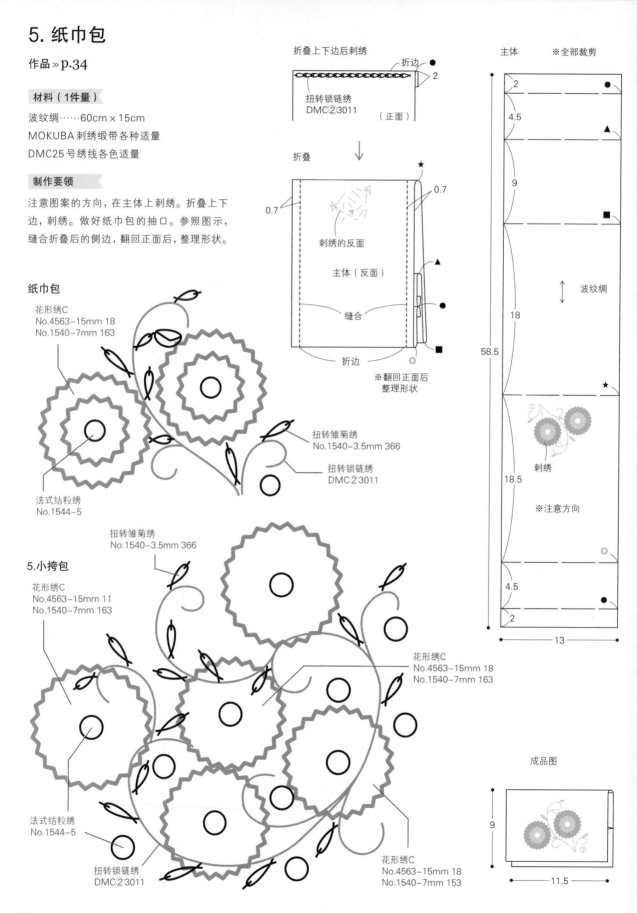

折叠上下边后刺绣

扭转锁链绣
DMC②3011

折边

2

（正面）

折叠

★

0.7

0.7

刺绣的反面

主体（反面）

▲

●

缝合

■

折边

◎

※翻回正面后
整理形状

### 纸巾包

花形绣C
No.4563–15mm 18
No.1540–7mm 163

法式结粒绣
No.1544–5

扭转雏菊绣
No.1540–3.5mm 366

扭转锁链绣
DMC②3011

### 5.小挎包

扭转雏菊绣
No.1540–3.5mm 366

花形绣C
No.4563–15mm 11
No.1540–7mm 163

花形绣C
No.4563–15mm 18
No.1540–7mm 163

法式结粒绣
No.1544–5

扭转锁链绣
DMC②3011

花形绣C
No.4563–15mm 18
No.1540–7mm 153

主体　　※全部裁剪

2

4.5

9

18

58.5

波纹绸

●

▲

■

★

刺绣

18.5

※注意方向

◎

4.5

2

13

●

成品图

9

11.5

74

# 6. 小收纳包

作品 » p.35

### 材料（1件量）

波纹绸……70cm × 15cm

MOKUBA 刺绣缎带各种适量

DMC25 号绣线各色适量

### 制作要领

注意图案朝向，刺绣。

下边折叠1cm，做平针缝。此处是包口。

参照图示缝合折叠后的侧边，翻回正面

后，整理形状。

### 实物等大图案

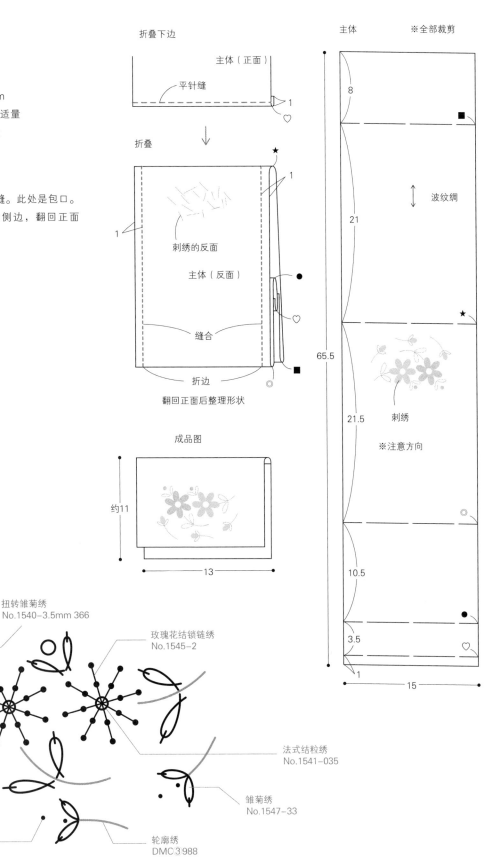

折叠下边

主体（正面）

平针缝

1 ♡

折叠

★

1

刺绣的反面

主体（反面）

缝合

折边

■

◎

翻回正面后整理形状

●

♡

成品图

约11

13

主体　　※全部裁剪

8

波纹绸

21

65.5

★

21.5

刺绣

※注意方向

◎

♡

10.5

●

3.5

♡

1

15

法式结粒绣
No.1545-6

扭转雏菊绣
No.1540-3.5mm 366

玫瑰花结锁链绣
No.1545-2

玫瑰花结锁链绣
No.1545-6

法式结粒绣
No.1541-035

雏菊绣
No.1547-33

玫瑰花结锁链绣
No.1545-2 1针

轮廓绣
DMC 3'988

# 7. 心形盒子和圆形盒子
# 8. 花朵小盒

作品》p.36、37

### 材料（视空盒大小而定）

心形盒子：天鹅绒布……15cm×15cm

圆形盒子：亚麻布……20cm×20cm

花朵小盒：棉缎布……10cm×10cm

厚纸、铺棉、双面胶带、胶各适量

花边带适量

MOKUBA刺绣缎带各种适量

DMC25号绣线各色适量

### 制作要领

准备带盖空盒，将布裁得比盒盖稍大，刺绣。心形绣布上铺上铺棉，粘贴在盒盖上，布边粘在侧面上。用缎带和花边带装饰盒盖的上面和侧面。圆形绣布上需要放厚纸，缝合收缩成形后，粘贴在盒盖上。

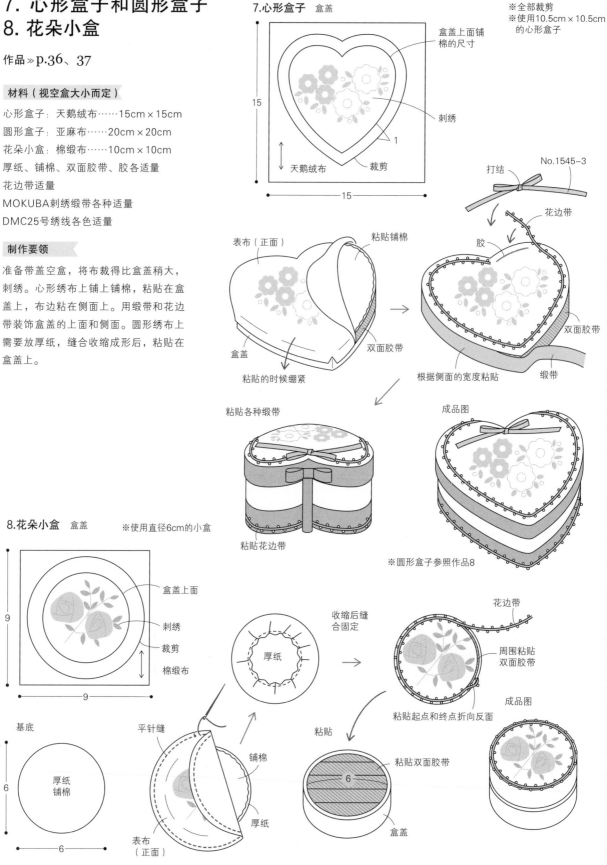

7.心形盒子　盒盖

※全部裁剪
※使用10.5cm×10.5cm的心形盒子

盒盖上面铺棉的尺寸

刺绣

天鹅绒布

裁剪

No.1545-3

打结

花边带

胶

表布（正面）

粘贴铺棉

盒盖

双面胶带

粘贴的时候绷紧

根据侧面的宽度粘贴

双面胶带

缎带

粘贴各种缎带

成品图

粘贴花边带

※圆形盒子参照作品8

8.花朵小盒　盒盖

※使用直径6cm的小盒

盒盖上面

刺绣

裁剪

棉缎布

基底

厚纸 铺棉

平针缝

铺棉

厚纸

表布（正面）

厚纸

收缩后缝合固定

周围粘贴双面胶带

花边带

粘贴起点和终点折向反面

成品图

粘贴

粘贴双面胶带

盒盖

盒盖边上粘贴花边带
No.9336-2

花形绣A'需变化所用缎带
的朝向，晕染花样的深色朝
向里侧

## 7.圆形盒子

花形绣A
No.1544-2

花形绣A
No.1544-6

缎面绣
No.1540-3.5mm 364

鱼骨绣
No.1540-3.5mm 357

花形绣A'
No.1544-2

花形绣A
No.1544-6

花形绣A'
No.1544-5

羽毛绣
No.F008-2

花形绣A
No.1544-3

花形绣A'
No.1544-3

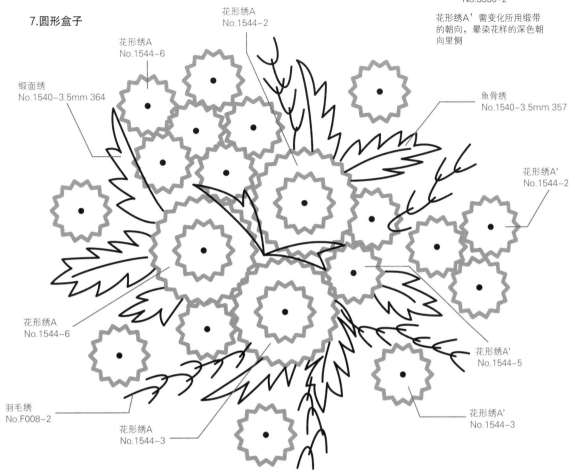

## 7.心形盒子

羽毛绣
No.F008-3

雏菊绣
No.1546-26

法式结粒绣
No.1546-3

幸子玫瑰绣A
No.1545-3

蛛网玫瑰绣
No.1546-5
中心No.1545-3

蛛网玫瑰绣
No.1546-5
No.1546-3
中心No.1545-3

法式结粒绣
No.1546-5

盒盖边上粘贴花边带
No.9335-11

蛛网玫瑰绣的芯线
用DMC⑥ECRU做
直线绣

蛛网玫瑰绣
No.1546-5
No.1546-2
中心No.1545-3

雏菊绣
No.1542-15

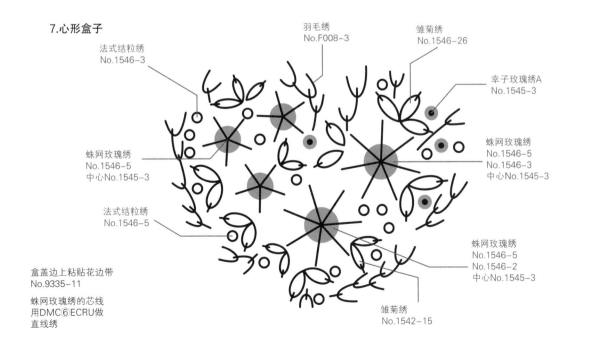

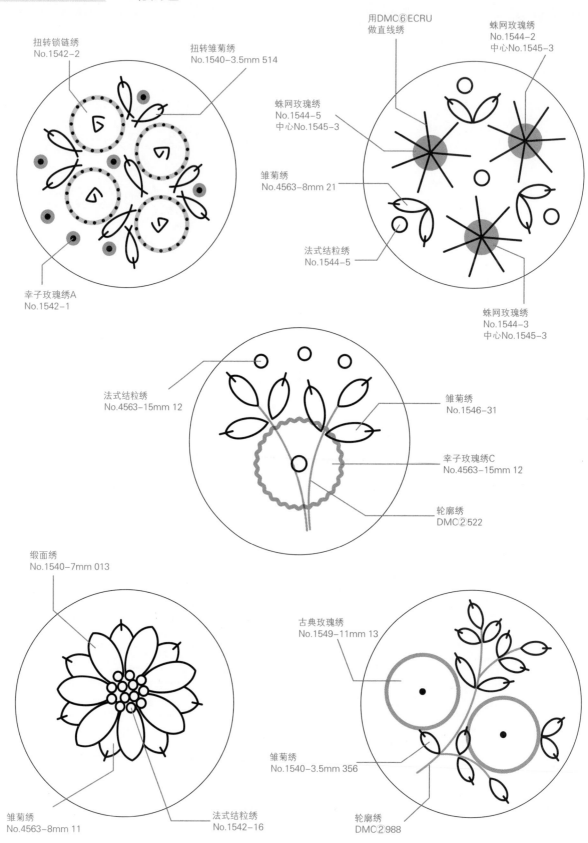

扭转锁链绣
No.1542-2

扭转雏菊绣
No.1540-3.5mm 514

幸子玫瑰绣A
No.1542-1

用DMC⑥ECRU
做直线绣

蛛网玫瑰绣
No.1544-2
中心No.1545-3

蛛网玫瑰绣
No.1544-5
中心No.1545-3

雏菊绣
No.4563-8mm 21

法式结粒绣
No.1544-5

蛛网玫瑰绣
No.1544-3
中心No.1545-3

法式结粒绣
No.4563-15mm 12

雏菊绣
No.1546-31

幸子玫瑰绣C
No.4563-15mm 12

轮廓绣
DMC②522

缎面绣
No.1540-7mm 013

雏菊绣
No.4563-8mm 11

法式结粒绣
No.1542-16

古典玫瑰绣
No.1549-11mm 13

雏菊绣
No.1540-3.5mm 356

轮廓绣
DMC②988

# 9、10.束口袋

作品»p.38

**材料（1件量）**

大：天鹅绒布……30cm×50cm
　　棉布……20cm×50cm

小：天鹅绒布……20cm×30cm
　　棉布……15cm×30cm

通用：线绳……120cm
　　宽3.5cm的缎带……10cm
　　厚纸、串珠、双面胶带各适量
　　MOKUBA刺绣缎带各种适量
　　DMC25号绣线各色适量

**制作要领**

在天鹅绒布上刺绣。2片布正面朝内对齐后，缝合到止缝点，成为袋状。分开豁口处的缝份，分别缝合。折叠上边，缝合穿绳孔。将里袋缝在内侧。交叉穿线绳，制作绳端装饰。

※无论机缝还是手缝顺序均相同

※9、10.束口袋（大）（小）的制作方法相同

※除指定外缝份均为1cm
※为便于展示，图中各部分比例稍有偏差

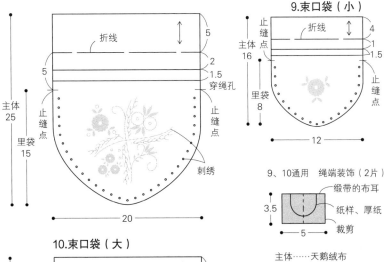

9.束口袋（大）主体、里袋各2片

9.束口袋（小）

10.束口袋（大）

10.束口袋（小）

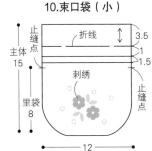

9、10通用　绳端装饰（2片）

主体……天鹅绒布
里袋……棉布

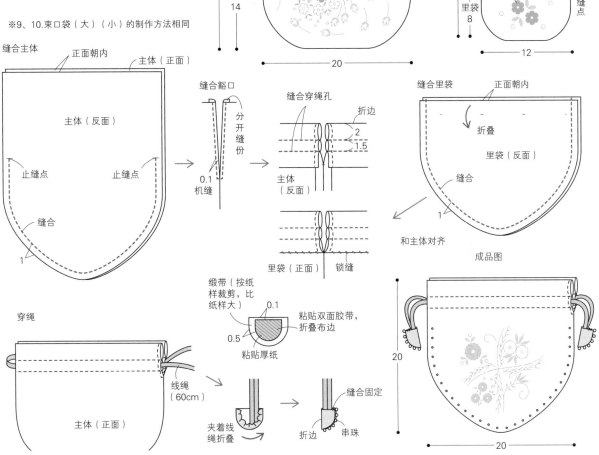

9.束口袋（大）

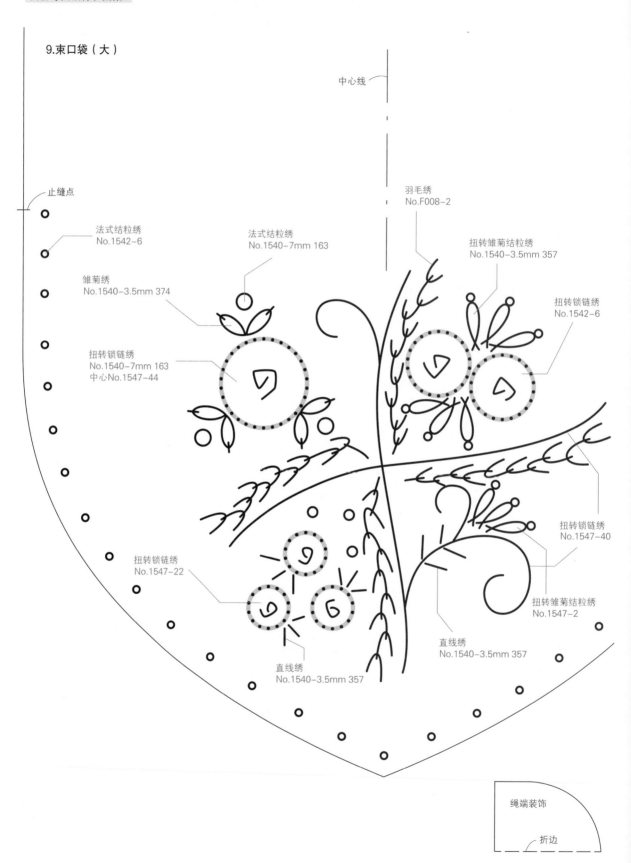

中心线

止缝点

羽毛绣
No.F008-2

法式结粒绣
No.1542-6

法式结粒绣
No.1540-7mm 163

扭转雏菊结粒绣
No.1540-3.5mm 357

雏菊绣
No.1540-3.5mm 374

扭转锁链绣
No.1542-6

扭转锁链绣
No.1540-7mm 163
中心No.1547-44

扭转锁链绣
No.1547-40

扭转锁链绣
No.1547-22

扭转雏菊结粒绣
No.1547-2

直线绣
No.1540-3.5mm 357

直线绣
No.1540-3.5mm 357

绳端装饰

折边

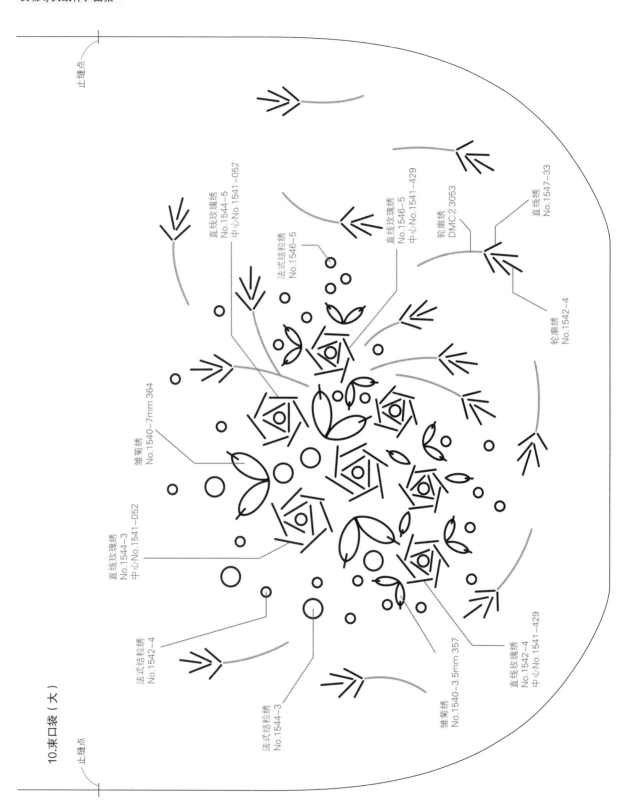

10.束口袋（大）

止缝点

止缝点

直线玫瑰绣
No.1544-5
中心No.1541-052

法式结粒绣
No.1546-5

直线玫瑰绣
No.1546-5
中心No.1541-429

轮廓绣
DMC 2 3053

直线绣
No.1547-33

轮廓绣
No.1542-4

雏菊绣
No.1540-7mm 364

直线玫瑰绣
No.1544-3
中心No.1541-052

法式结粒绣
No.1542-4

法式结粒绣
No.1544-3

雏菊绣
No.1540-3.5mm 357

直线玫瑰绣
No.1542-4
中心No.1541-429

10.束口袋（小）

止缝点

中心线

雏菊绣
No.1540-7mm 364

直线玫瑰绣
No.1544-3
中心No.1541-052

法式结粒绣
No.1544-3

9.束口袋（小）

止缝点

扭转锁链绣
No.1540-7mm 163
中心No.1547-44

雏菊绣
No.1540-3.5mm 374

法式结粒绣
No.1542-6

法式结粒绣
No.1540-7mm 163

止缝点

82

# 11. 针线包和卷尺包

作品 » p.39

### 材料

针线包:

天鹅绒布……40cm×20cm

绗缝底布……30cm×20cm

2种颜色的毛毡布……各10cm×12cm

直径1cm的珍珠串珠1个

斜裁布(成品宽0.8cm)……130cm

花边带(No.9335-12)适量

卷尺包:

真丝布……10cm×15cm

宽1cm的缎带……18cm

厚纸、铺棉、双面胶带各适量

直径5cm的卷尺1个

通用:

MOKUBA刺绣缎带各种适量

DMC25号绣线各色适量

### 制作要领

针线包:在天鹅绒布上刺绣。
制作内侧的口袋A和B,正面朝外对齐
主体,在周围做包边。在表布包边的
边上缝合固定花边带,制作环圈。
卷尺包:在真丝布上刺绣。前表布需要
放入铺棉和厚纸,做平针缝后收缩。后
表布放入厚纸,做平针缝后收缩,在
中心开暗扣孔,贴上布。对齐卷尺粘
贴,侧面粘贴缎带。

针线包 主体 ※全部裁剪

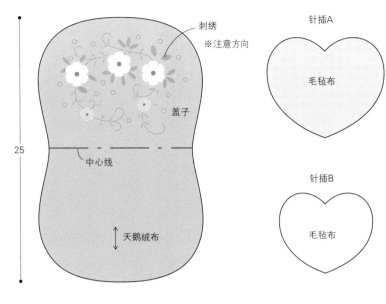

口袋A、B　　　　口袋C

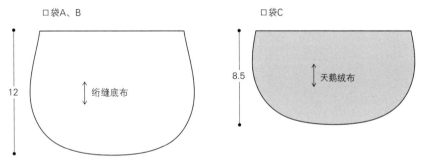

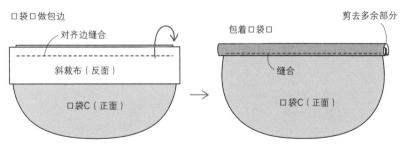

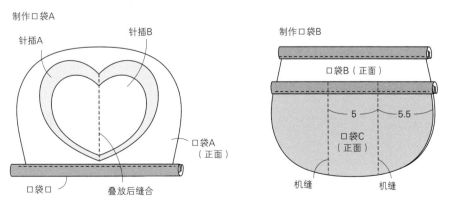

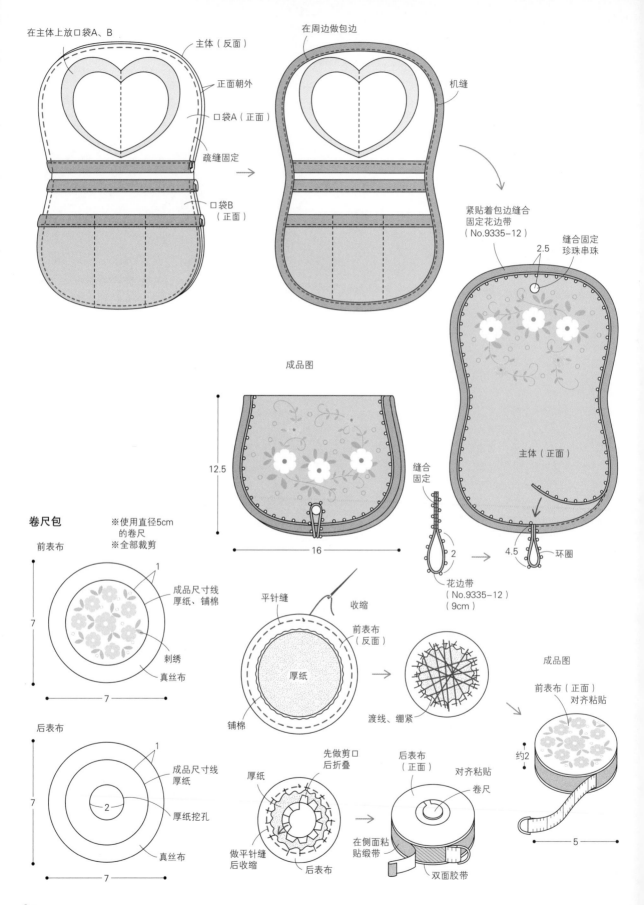

在主体上放口袋A、B

主体（反面）

正面朝外

口袋A（正面）

疏缝固定

口袋B（正面）

在周边做包边

机缝

紧贴着包边缝合
固定花边带
（No.9335-12）

2.5

缝合固定
珍珠串珠

成品图

12.5

16

缝合固定

主体（正面）

环圈

2

4.5

花边带
（No.9335-12）
（9cm）

卷尺包

※使用直径5cm
的卷尺
※全部裁剪

前表布

成品尺寸线
厚纸、铺棉

刺绣

真丝布

7

7

平针缝

收缩

前表布（反面）

厚纸

铺棉

渡线、绷紧

成品图

前表布（正面）
对齐粘贴

约2

后表布

成品尺寸线
厚纸

厚纸挖孔

真丝布

7

7

2

先做剪口
后折叠

厚纸

做平针缝
后收缩

后表布

后表布（正面）

对齐粘贴

卷尺

在侧面粘
贴缎带

双面胶带

5

**实物等大纸样、图案**　　※纸样全部裁剪

**卷尺包**

做直线绣当作芯线
DMC 6 ECRU

蛛网玫瑰绣
No.1542-1

蛛网玫瑰绣
No.1542-2

法式结粒绣
No.1542-2

雏菊绣
No.1547-33

针插A

针插B

折边

**针线包**

折边

扭转锁链绣
DMC 2 581

＊蛛网玫瑰绣的芯线用
DMC⑥ECRU做直线绣

□袋A、B

蛛网玫瑰绣
No.1542-6
中心No.1545-6

幸子玫瑰绣A
No.1542-6

□袋C

雏菊绣
No.1544-9
中心No.1545-3

雏菊绣
No.4563-8mm 21

主体

雏菊绣
No.1546-26

# 12、13.毛衣
# 14.围巾和手套

作品》p.40、41

**材料**

市面销售的成品毛衣、围巾、手套
MOKUBA 刺绣缎带各种适量
DMC25 号绣线各色适量

14.围巾

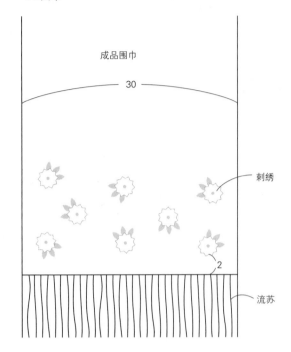

成品围巾

30

刺绣

2

流苏

14.手套

※图案的用法参见p.47

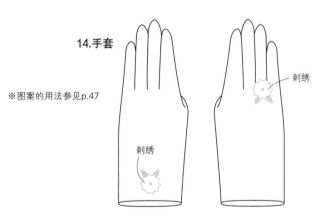

刺绣

刺绣

12.毛衣

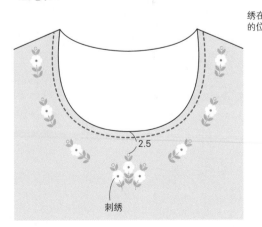

2.5

刺绣

13.毛衣

绣在个人喜好
的位置

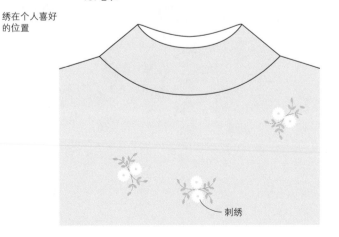

刺绣

刺绣

### 14.围巾和手套

菜花绣
No.4563–15mm 17

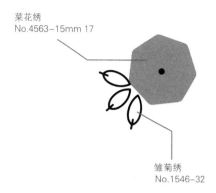

雏菊绣
No.1546–32

### 12.毛衣

幸子玫瑰绣A
No.1542–8

蛛网玫瑰绣
No.1542–8

雏菊绣
No.1540–3.5mm 357

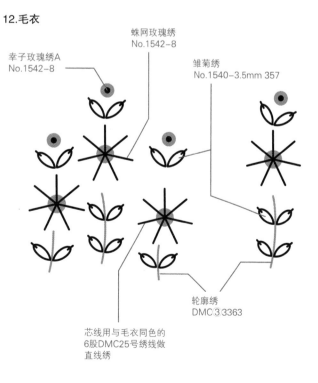

轮廓绣
DMC③3363

芯线用与毛衣同色的
6股DMC25号绣线做
直线绣

### 13.毛衣

幸子玫瑰绣B
No.4563–15mm 17

雏菊绣
No.1547–33

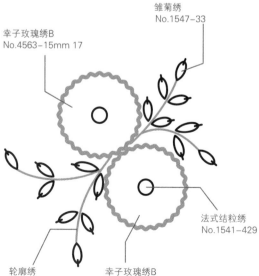

法式结粒绣
No.1541–429

轮廓绣
DMC③581

幸子玫瑰绣B
No.4563–8mm 18

HANA NO RIBON SHISHU (NV70681)

Copyright © Yukiko Ogura/NIHON VOGUE-SHA 2022 All rights reserved.

Photographers: Yukari Shirai

Original Japanese edition published in Japan by NIHON VOGUE Corp.

Simplified Chinese translation rights arranged with Beijing Vogue Dacheng Craft Co., Ltd.

备案号：豫著许可备字-2022-A-0091

## 图书在版编目（CIP）数据

小仓幸子的花朵缎带绣 /（日）小仓幸子著；于勇译. —郑州：河南科学技术出版社, 2024.1

ISBN 978-7-5725-1348-0

Ⅰ.①小… Ⅱ.①小… ②于… Ⅲ.①刺绣-工艺美术-技法（美术） Ⅳ.①J533.6

中国国家版本馆CIP数据核字（2023）第216495号

出版发行：河南科学技术出版社
地址：郑州市郑东新区祥盛街27号　　邮编：450016
电话：（0371）65737028　　65788613
网址：www.hnstp.cn

策划编辑：仝广娜

责任编辑：葛鹏程

责任校对：耿宝文

封面设计：张　伟

责任印制：徐海东

印　　刷：北京盛通印刷股份有限公司

经　　销：全国新华书店

开　　本：787 mm×1092 mm　1/16　印张：5.5　字数：150千字

版　　次：2024年1月第1版　　2024年1月第1次印刷

定　　价：49.00元

如发现印、装质量问题，影响阅读，请与出版社联系并调换。

## 小仓幸子
### Yukiko Ogura

1939年出生于日本名古屋市。从桑泽设计研究所毕业后，曾任童装设计师、手工艺设计师。在刺绣等针线手工领域非常活跃。作品风格自由奔放，优雅华美，吸引了众多刺绣爱好者。曾与法国纺织艺术家芬妮·维奥勒（Fanny Violet）在巴黎、布列塔尼、东京等地举办交流展，跨越日本国界的活动形式灵活多样、引人注目。充满创意的著书出版多部，个展举办多次。著有《缎带绣 花朵花样与作品集》《小仓幸子的缎带绣入门：45种针法+32款华美作品》（河南科学技术出版社引进出版）、《用缎带制作花饰》（日本NHK出版），与芬妮·维奥勒合著《书信艺术》（日本工作舍出版），与oguramiko合著《刺绣生活 开启》（日本六曜社出版）等。

Gallery Y
兼具展室、迷你店、工作室等功能的针线手工爱好者空间。实体店已于2021年2月末关闭，但可在网页上浏览最新信息和购物。